U0122381

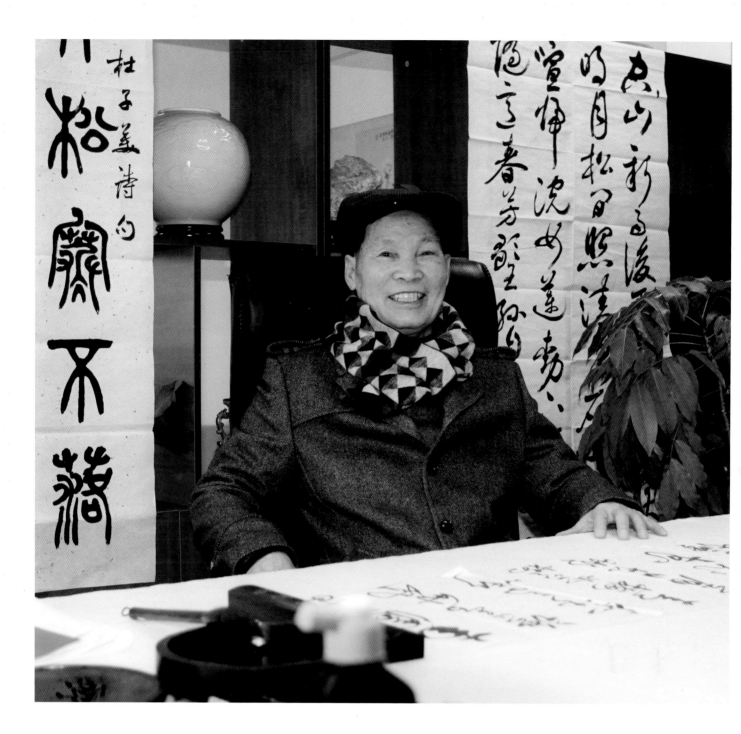

范林庆，字子石，1930年生，浙江缙云人。曾任浙江省钱江书法研究会副会长、秘书长，浙江省逸仙书画院特聘书画师。书法以"二王"为宗，作品流传海内外。

书道精神　灯火阑珊

——范林庆厚重书法的艺术空间之解读

郑竹三

　　哪里有文化空间，哪里就有艺术存在。这是中华民族的一个文明规律，亦是文化大省的一个文明折射。

　　吾友范林庆君，正是浙江文化大省中的一位当代文化空间之艺术的成就者。范林庆君的艺术是以书法之道，为之入手、为之耕耘、为之憔悴、为之悟道，春秋不移数十寒冬，而后渐入佳境。而有灵感时，其才情勃发，便在腕下流畅出沁人心脾的书法佳作。而具功力后，其妙理迸发，由是以全身之力通达臂中，以其气、其力、其线、其质，成篇既无矫揉装束之态，又无造作排列之象的书法艺术，为同道专家或学人所点赞。

　　书法使范林庆君快乐、忘忧、入时空。究其因，书法乃是由文字六艺，进而至文词、文句、文章（含诗词）、文艺的递进而升华之故。书法是文化与文艺相融的形神之象，故是人类智慧与文明的产物。范林庆君的入门与成就，固是文化传承兴盛的因素，又是文化自觉潜在的动因。在这里道出了一个"居今稽古"的文明命题，这就是中国人创造的象形、指事、会意等文字，本身具有形象之美感与传达大自然生生不已之密码。于是乎中国的书法艺术，其本来

就具有永恒的感受价值（生命价值）与审美价值（人文价值）。我之艺友、范林庆君对于上述之文化认知是深刻与深切的，乃至是深层的。因为范君是知识者，是道德者，是修养者，又是书法真切之实践者。

盖范林庆君的这个书法艺术的认知性、美感性、传承性的获得，又有着深刻的文化背景与地域支撑。范林庆君生在浙江风光如画的缙云，这是一个神仙般的境地，尤其是与西湖媲美的鼎湖。这里有人物传奇，有诗歌传诵，有摩崖碑刻，有水光山色，有石柱耸天，有耕读传家……这里更是民风淳朴，这便使范林庆君自然而然地汲取了多维文化营养及自然之助。而后他上杭城，工作于公安，服务于医疗，严谨的公安程序、严密的生命医疗、长期的道德人文，蕴育着范林庆君的品质与品位。使之本性的艺术之好、书法之道有着知识性的分辨洞察力，以及影响着他抒写书法艺术的构想力。

正是春华秋实地渐行、渐进、探索、实践，吾之友范林庆君的书法艺术由单元、单项、单一的临摹古之大家书法样式，渐而转换为二维样式、三维样式、多维样式。这便是正、草、篆、隶的传统、传承样式，这正是苏、黄、米、蔡式的文化书性，自然是王羲之、郑文公碑的南帖兼容着北碑的书性味象，亦是"古今同构"（笔者美学）的范君书样与范书之道。

吾之艺友范林庆君的整个书法艺术，似乎涉猎着整体之中国书法史，而尤以契合着历代大师之书体、书风如是，范林庆君书法之象乃是以中国书法史上之精粹范式作为自性艺术本体而为之艺术叙事的一个追溯历程与求索快慰，进而达至以书法文化、书法艺术、书法自性的一个艺术人生；并为之臻于自身体智的一字、一幅的完美。

作为一位全能书法家的范林庆君，其书法有着如下三个美学特征：

一、入规矩之内，出规矩之外

范君的书法是与历代中国人所认定的书法审美形象一致的。因为范君几十年来以临摹大家为源，以正、草、篆、隶之交错互融为本，这一艺术纵横、学术构成的书道之象，正是历代凡有成就书法者的唯一大道，范君亦如此。这便是入规矩出规矩的书学文化艺术之重要之途，正确之路，规整之要。

二、转益多师，人格书象

凡为己用的前代、前辈及当代各家书法样式均为范君所学、所取、所得。前辈书法之功，哪怕是一个字，一妙笔，或一个瞬间的书法美感，均为范君所掇取。这种全身心的艺术之魂魄，当是范君转益多师，为己所化的一种博大之法式。这个壮大书学的法式，一似近代草书大师于右任对于历代大师书法样式的掇取法式一样，乃

是灵活而灵性的，且是不拘一格的；这也似乎缘于"外师造化"的别样解读。

如上之苦功的转益多师，他又默契于己之身心，自是心正、字正、气正、象正的，由是成为范林庆君人格书象的方维，本应是书法学与书法艺术的美学之旨。

三、浑厚入骨，淡定风范

书法是文字、文学、文艺的综合之象，亦是功力、修养、才情的一体。我之艺友范林庆君数十年如一日地浸淫于书法学、书法艺术之中，固而有着深厚之功力是不言而喻的。而书法艺术之修养，又是随岁月的艺术积淀而流转，而与日俱增。关于才情一说，范林庆君是一位朴实无华者，他的书法才情之善发，应是如前所述，是心正、字正中的熟能生巧的一维尽情之发祥。盖这个功力深、修养高、才情善的三才一贯，终是范式书法能以浑厚入骨的底蕴与底气。浑厚者又是笔气沉丹田、书道以成就之证也。这一书法美学，当是范林庆君人格淡定从容的一系象征。善哉！

苏东坡有云："凡世之所贵，必贵其难。真书难于飘扬，草书难于严重，大字难于周密无间，小字难于宽绰而有余。"若以此论去观照范林庆君的书法艺术，可知，范之草书是厚的重的，大字（楷书）是周密（点划间）的，而其小字则最有风姿，谓之宽绰如性，真乃可贵矣！

想当年范林庆君还善硬笔书法，此是依毛笔之笔性入于硬笔，从而使硬笔之字形披上了传统书法之气象。这是范林庆君对于硬笔书法、书象的贡献。

范林庆君还长于传统诗之文翰。其诗以品质，以书法之道为开合，又以书学现象为纵横，传达出了于书法学的思考与忧虑，乃至企盼，并抱负。

吾之艺友范林庆君年逾八十高龄，是人书俱老的象征，是书法界承前启后的代表，亦是当代于书法中走传统、继承、传薪的一个成功者个案之一。幸之！祝之！慰之也！

兹录旧诗以赞之：

打从艺术说时空，

生命存于魅力中。

文艺哲俱藏蓄富，

化成笔墨使交融。

书法最大的人文价值，在于契合传统与自然。范林庆君者，能以人生的生命意识并学识智慧，奋笔于书法、潜入于书道，而为之"古今同构"（笔者美学），成就自我，楷模书法界，大者是也。

谨此短评，共同道共赏、评、判。

2014年12月1日于钱塘

目 录

唐白居易诗

幅式　草书中堂

尺寸　65cm×131cm

释文　孤山寺北贾亭西，水面初平云脚低。几处早莺争暖树，谁家新燕啄

春泥。乱花渐欲迷人眼，浅草才能没马蹄。最爱湖东行不足，绿杨

阴里白沙堤。　唐白居易诗，子石书。

孤山寺北贾亭西，水面初平云脚低。
几处早莺争暖树，谁家新燕啄春泥。
乱花渐欲迷人眼，浅草才能没马蹄。
最爱湖东行不足，绿杨阴里白沙堤。

唐白居易诗 子云

苏轼《赤壁怀古》

幅式　草书横幅

尺寸　48cm×226cm

释文　大江东去，浪淘尽，千古风流人物。故垒西边，人道是，三国周郎赤壁。乱石穿空，惊涛拍岸，卷起千堆雪。江山如画，一时多少豪杰。遥想公瑾当年，小乔初嫁了，雄姿英发。羽扇纶巾，谈笑间、樯橹灰飞烟灭。故国神游，多情应笑我，早生华发。人间如梦，一尊还酹江月。　苏轼《念奴娇·赤壁怀古》，范林庆书。

羽扇綸巾　談笑間　檣櫓灰飛烟滅　故國神游　多情應笑我　早生華髮　人生如夢　一尊還酹江月

蘇軾念奴嬌赤壁懷古　冠英書

毛泽东《水调歌头·重上井冈山》

幅式 草书中堂

尺寸 76cm×136cm

释文 久有凌云志，重上井冈山。千里来寻故地，旧貌变新颜。到处莺歌燕舞，更有潺潺流水，高路入云端。过了黄洋界，险处不须看。风雷动，旌旗奋，是人寰。三十八年过去，弹指一挥间。可上九天揽月，可下五洋捉鳖，谈笑凯歌还。世上无难事，只要肯登攀。毛泽东《水调歌头·重上井冈山》，范林庆书。

久有凌云志　重上井冈山　千里来寻故地　旧貌变新颜　到处莺歌燕舞　更有潺潺流水　高路入云端　过了黄洋界　险处不须看

风雷动　旌旗奋　是人寰　三十八年过去　弹指一挥间　可上九天揽月　可下五洋捉鳖　谈笑凯歌还　世上无难事　只要肯登攀

毛泽东词水调歌头　重上井冈山　范曾书

游黄山杂诗

幅式　草书横幅

尺寸　49cm×178cm

释文　《登山》朝起登山日来升，人流如水闹盈盈。倦来方憩林荫下，翘首
　　　　聆听杜宇声。《上天都峰》仰望天都心胆惊，如梯小道实难行。成
　　　　功焉在易中得，奇景常从险处生。《莲峰奇观》一夜东风带雨声，
　　　　弥天云雾盼晴明。盘山绕道莲花顶，似见群峰海上生。《飞来石》
　　　　濛濛细雨失葱茏，只见仙桃不见峰。一阵风来无觅处，蓦然又在白
　　　　云中。　旧作《游黄山杂咏》，戊寅年暑夏，范林庆并书。

荡荡云海霭昽昽明灭
山涛涛远近相似
见万峰海上生
死未了
满满细雨洒万松只
见仙鬼没见峰峦一顷
风千峰复雪气象犹
又去海雪中
壮作游黄山杂咏
戊寅夏图其大反
虎林沙孟海书

刻唐賢今人詩賦

湖衡遠山吞長江

之大觀也前人之

覽物之情得無異

隱曜山岳潛形商

圣國懷鄉憂讒畏

上下天光一碧萬

一空皓月千里浮

心曠神怡寵辱皆

或異二者之為何

（局部）

范仲淹《岳阳楼记》（一）

幅式　楷书中堂

尺寸　130cm×65cm

释文　（略）

慶歷四年春滕子京謫守巴陵郡越明年政通人和百廢具興乃重修岳陽樓增其舊制刻唐賢今人詩賦於其上屬予作文以記之予觀夫巴陵勝狀在洞庭一湖銜遠山吞長江浩浩湯湯橫無際涯朝暉夕陰氣象萬千此則岳陽樓之大觀也前人之述備矣然則北通巫峽南極瀟湘遷客騷人多會於此覽物之情得無異乎若夫霪雨霏霏連月不開陰風怒號濁浪排空日星隱曜山岳潛形商旅不行檣傾楫摧薄暮冥冥虎嘯猿啼登斯樓也則有去國懷鄉憂讒畏譏滿目蕭然感極而悲者矣至若春和景明波瀾不驚上下天光一碧萬頃沙鷗翔集錦鱗游泳岸芷汀蘭郁郁青青而或長煙一空皓月千里浮光耀金靜影沉璧漁歌互答此樂何極登斯樓也則有心曠神怡寵辱皆忘把酒臨風其喜洋洋者矣嗟夫予嘗求古仁人之心或異二者之為何哉不以物喜不以己悲居廟堂之高則憂其民處江湖之遠則憂其君是進亦憂退亦憂然則何時而樂耶其必曰先天下之憂而憂後天下之樂而樂歟噫微斯人吾誰與歸

時六年九月十五日

宗范仲淹岳陽樓記歲次丁丑年仲夏月於杭州范林慶書

自我来黄州已过三寒
食年年欲惜春去不
容惜今年又苦雨两月秋
萧瑟卧闻海棠花泥污
污燕支雪闇中偷负
去夜半真有力何殊少
年子病起须已白
春江欲入户雨势来
不已雨小屋如渔舟濛

横幅临苏轼《寒食诗》

幅式　行书横幅

尺寸　40cm×130cm

释文　自我来黄州，已过三寒食，年年欲惜春，春去不容惜。今年又苦雨，

两月秋萧瑟，卧闻海棠花，泥污燕支雪，暗中偷负去，夜半真有力。

何殊病少年，病起头已白。春江欲入户，雨势来不已，小屋如渔舟，

濛濛水云里。空庖煮寒菜，破灶烧湿苇，那知是寒食？但见乌衔纸。

君门深九重，坟墓在万里。也拟哭涂穷，死灰吹不起！

右《黄州寒食诗》二首，丁丑年九月临书，林庆。

破竈燒湿葦那

知是寒食但見烏

銜紙　君門深

九重坟墓在万里也擬

哭塗窮死灰吹不

起

右黄州寒食二首

丁丑年九月临出

林彦

唐王维《山居秋暝》

幅式　草书中堂

尺寸　136cm×68cm

释文　空山新雨后，天气晚来秋。明月松间照，清泉石上流。竹喧归浣女，莲动下渔舟。随意春芳歇，王孙自可留。唐王维诗，范林庆书。

空山新雨後，天氣晚來秋。明月松間照，清泉石上流。竹喧歸浣女，蓮動下漁舟。隨意春芳歇，王孫自可留。

唐王維詩 范林鳳書

源便得一山：有
縠十步豁然開朗
雞犬相聞其中注
漁人乃大驚問所
咸来問訊自云先
人間隔問今是何
惋餘人各復延至
道也既出得其船
随其往尋向所誌
未果尋病終後遂

（局部）

陶渊明《桃花源记》

幅式 楷书中堂

尺寸 130cm×65cm

释文 （略）

晉太原中武陵人捕魚為業緣溪行忘路之遠近忽逢桃花林夾岸數百步中無雜樹芳草鮮美落英繽紛漁人甚異之復前行欲窮其林：盡水源便得一山：有小口髣髴若有光便捨船從口入初極狹纔通人復行數十步豁然開朗土地平曠屋舍儼然有良田美池桑竹之屬阡陌交通雞犬相聞其中往來種作男女衣著悉如外人黃髮垂髫並怡然自樂見漁人乃大驚問所從來具答之便要還家設酒殺雞作食村中聞有此人咸來問訊自云先世避秦時亂率妻子邑人來此絕境不復出焉遂與外人間隔問今是何世乃不知有漢無論魏晉此人一一為具言所聞皆歎惋餘人各復延至其家皆出酒食停數日辭去此中人語云不足為外人道也既出得其船便扶向路處處誌之及郡詣太守說如此太守即遣人隨其往尋向所誌遂迷不復得路南陽劉子驥高尚士也聞之欣然親注未果尋病終後遂無問津者

陶淵明桃花源記范林慶書 [印]

唐白居易诗

幅式 草书条幅

尺寸 45cm×170cm

释文 岁熟人心乐，朝游复夜游。春风来海上，

明月在江头。灯火家家市，笙歌处处楼。

无妨思帝里，不合厌杭州。

唐白居易诗，林庆书.

纪念长征七十周年

幅式 篆书条幅

尺寸 41cm×148cm

释文 英雄史绩千秋颂，革命精神万世扬。

纪念红军长征胜利七十周年，范林庆。

陆游诗句

幅式　草书对联

尺寸　31cm×131cm×2

释文　文能换骨余无法，学到寻源自不疑。

　　　　集陆放翁诗句，辛未春三月，林庆书。

文狐换骨无丹法

集陆放翁诗句

学到藏源自不能

辛未春三月林芝书

19

范仲淹《岳阳楼记》（二）

幅式 草书四条屏

尺寸 32cm×132cm×4

释文 （略）

山岳潜形，商旅不行，樯倾楫摧，薄暮冥冥，虎啸猿啼。登斯楼也，则有去国怀乡，忧谗畏讥，满目萧然，感极而悲者矣。

至若春和景明，波澜不惊，上下天光，一碧万顷；沙鸥翔集，锦鳞游泳；岸芷汀兰，郁郁青青。而或长烟一空，皓月千里，浮光跃金，静影沉璧，渔歌互答，此乐何极！登斯楼也，则有心旷神怡，宠辱偕忘，把酒临风，其喜洋洋者矣。

嗟夫！予尝求古仁人之心，或异二者之为，何哉？不以物喜，不以己悲；居庙堂之高则忧其民；处江湖之远则忧其君。是进亦忧，退亦忧。然则何时而乐耶？其必曰先天下之忧而忧，后天下之乐而乐乎。噫！微斯人，吾谁与归。

范希文岳阳楼记
乙卯桐月 楚狂

唐方干句

幅式　隶书对联

尺寸　31cm×131cm×2

释文　虽云智慧生灵府，要且功夫在笔端。林庆。

維云智慧生靈府

要且功夫在華端

林慶 [印]

23

杜甫诗句

幅式 篆书对联

尺寸 132cm×32cm×2

释文 青松寒不落，碧海阔愈澄。 杜子美诗句，辛巳之夏，子石书。

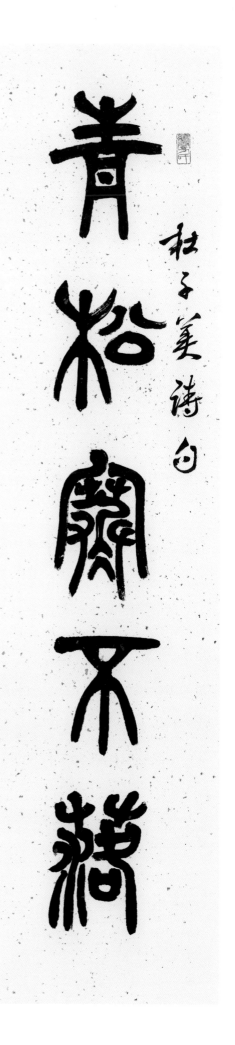

青粉闌干不糁

杜子美詩句

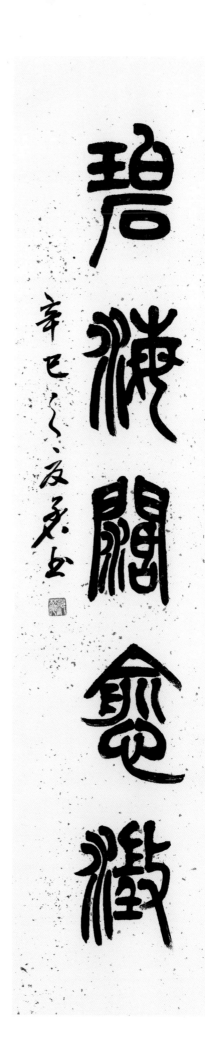

碧瀲闌愈澂

辛巳之冬友夔書

25

周散氏盘

幅式　篆书四条屏

尺寸　130cm×32cm×4

释文　（略）

临周散氏盘铭乙亥年岁暮□□书

27

宋杨万里诗

尺幅　大篆中堂

尺寸　65cm×130cm

释文　毕竟西湖六月中，风光不与四时同。

　　　接天莲叶无穷碧，映日荷花别样红。

　　　宋杨万里诗，千禧龙年立夏，子石书。

毕竟西湖六月中
风光不与四时同
接天莲叶无穷碧
映日荷花别样红

宋杨万里诗 壬辰龙年立夏吴文虹

29

柳永《望海潮》

幅式　楷书中堂

尺寸　70cm×140cm

释文　东南形胜，江吴都会，钱塘自古繁华。烟柳画桥，风帘翠幕，参差
十万人家。云树绕堤沙，怒涛卷霜雪，天堑无涯。市列珠玑，户盈罗
绮竞豪奢。重湖叠巘清嘉。有三秋桂子，十里荷花。羌管弄晴，菱歌
泛夜，嬉嬉钓叟莲娃。千骑拥高牙。乘醉听箫鼓，吟赏烟霞。异日图
将好景，归去凤池夸。　柳永《望海潮》，范林庆书。

東南形勝江吳都會錢塘自古繁華煙柳
畫橋風簾翠幕參差十萬人家雲樹繞堤
沙怒濤卷霜雪天塹無涯市列珠璣戶盈
羅綺競豪奢重湖疊巘清嘉有三秋桂子
十里荷花羌管弄晴菱歌泛夜嬉嬉釣叟
蓮娃千騎擁高牙乘醉聽簫皷吟賞烟霞
異日圖將好景歸去鳳池詩

柳永望海潮 花林慶書

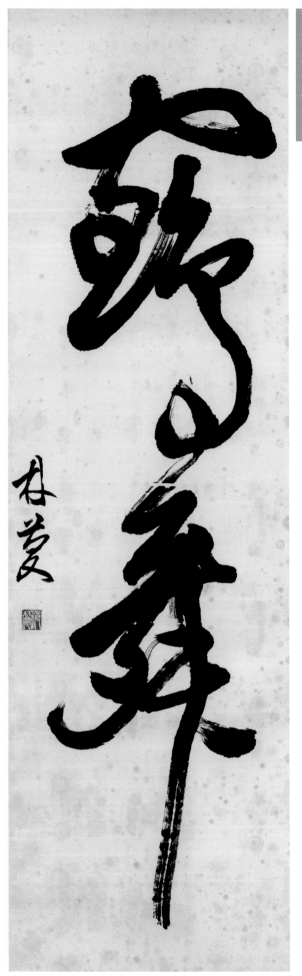

鹤舞

幅式 草书条幅

尺寸 33cm×115cm

释文 鹤舞，林庆。

站在溪頭翰獸峰懸崖倒暎碧波中
清流遣得羣山動似兼龍舟遊太空

獨峰山一名仙都石立今縉雲縣東二十餘華里晏謝靈運名山記云縉山旁有孤石屹然于雲高二百丈三面臨水周圍一百六十丈頂有湖生蓮花故亦名鼎湖峰余回故鄉縉雲曾與友遊於此林慶並書

游仙都

幅式　隶书条幅

尺寸　55cm×230cm

释文　站在溪头看独峰，悬崖倒映碧波中。清流遣得群山动，似乘龙舟游太空。独峰山一名仙都石，在今缙云县东二十余华里处，谢灵运《名山记》云："缙山旁有孤石屹然于云，高二百丈，三面临水，周围一百六十丈，顶有湖生莲花，故亦名鼎湖峰。"余回故乡缙云曾与友游于此。林庆并书。

醫乃神術良相同
盡神聖工巧之能
昔賢之書俾免離
成功尤貴経驗再
慎慎則周詳認清
切戒急輕浮毋烱己
逢危減愁懷聆病回
助以我生三指回
我殺右録醫家座

（局部）

医家座右铭

幅式　楷书中堂

尺寸　58cm×133cm

释文　医乃神术，良相同功。立志当坚、宅心宜厚。纵有内外妇幼之别、各尽神圣工巧之能。学无常师、择善以事；卷开有益、博览为佳。必读昔贤之书、俾免离经而叛道；参考近人之说、亦使温（故）而知新。及其成功，尤贵经验；再加修养，方享令名。临证非难，难于变化；处方宜慎，慎则周详。认清寒热阴阳，分辨表里虚实。诊察务求精到、举止切戒轻浮。毋炫己之长，勿攻人之短。心欲细而胆欲大，志欲圆而（行欲方）。逢危急不可因循，竭智挽回以尽天职；遇贫贱不可傲慢，量力施助以减愁怀。聆病者之呻吟，常如己饥己渴；操大权于掌握，时凛我杀我生。三指回春，十全称上。倘能守此，庶几近焉。

右录医家座右铭，岁次甲戌年桂月，舒溪子石书。

醫乃神術良相同功立志當堅宅心宜厚縱有內外婦務之別各
盡神聖工巧之能學無常師擇善以事卷開有益博覽為佳必讀
昔賢之書俾免離經而叛道參考近人之說亦使溫而知新及其
成功尤貴經驗再加修養方享令名臨證非難難於變化豪方宜
慎慎則周詳認清寒熱陰陽分辨表裏虛實診察務求精到舉止
切戒輕浮毋煩己之長勿攻人之短心欲細而膽欲大志欲圓而
逢危急不可因循竭智挽回以盡天職過貧賤不可傲慢量力施
助以減愁懷聆病者之呻吟常如己飢己渴搤大權於掌握時凜
我殺我生三指回春十全稱上倘能守此庶幾近焉
右錄醫家座右銘歲次甲戌年桂月舒溪子石書

毛泽东《人民解放军占领南京》

幅式 草书中堂

尺寸 65cm×135cm

释文 钟山风雨起苍黄，百万雄师过大江。虎踞龙盘今胜昔，天翻地覆慨而

慷。宜将剩勇追穷寇，不可沽名学霸王。天若有情天亦老，人间正道

是沧桑。 毛泽东七律一首，范林庆书。

钟山风雨起苍黄
百万雄师过大江
虎踞龙盘今胜昔
天翻地覆慨而慷
宜将剩勇追穷寇
不可沽名学霸王
天若有情天亦老
人间正道是沧桑

毛主席七律一首
范曾书

（局部）

临散氏盘局部

幅式　大篆中堂

尺寸　55cm×130cm

释文　（略）

用矢楱散邑乃即散用田⋯⋯

临散氏盘局部
丙子九月林庆

闻有声自西南来
金铁皆鸣又如赴
在天四无人声二
日晶其气慄冽砭
拂之而色变木遭
之义气常以肃杀
戮也物过盛而当
思其力之所不及
为之戕贼亦何恨

（局部）

欧阳修《秋声赋》

幅式　中楷条幅

尺寸　33cm×133cm

释文　（略）

歐陽子方夜讀書聞有聲自西南來者悚然而聽之曰異哉初淅瀝以蕭颯忽奔騰而砰湃如波濤夜驚風雨驟至其觸於物也鏦鏦錚錚金鐵皆鳴又如赴敵之兵銜枚疾走不聞號令但聞人馬之行聲予謂童子此何聲也汝出視之童子曰星月皎潔明河在天四無人聲聲在樹間予曰噫嘻悲哉此秋聲也胡為乎來哉蓋夫秋之為狀也其色慘淡煙霏雲斂其容清明天高日晶其氣慄冽砭人肌骨其意蕭條山川寂寥故其為聲也淒淒切切呼號憤發豐草綠縟而爭茂佳木蔥蘢而可悅草拂之而色變木遭之而葉脫其所以摧敗零落者乃一氣之餘烈夫秋刑官也於時為陰又兵象也於行為金是謂天地之義氣常以肅殺而為心天之於物春生秋實故其在樂也商聲主西方之音夷則為七月之律商傷也物既老而悲傷夷戮也物過盛而當殺嗟夫草木無情有時飄零人為動物惟物之靈百憂感其心萬事勞其形有動乎中必搖其精而況思其力之所不及憂其智之所不能宜其渥然丹者為槁木黟然黑者為星奈何非金石之質欲與草木而爭榮念誰為之戕賊亦何恨乎秋聲童子莫對垂頭而睡但聞四壁蟲聲唧唧如助予之歎息

宋歐陽修秋聲賦
辛巳暑夏范林慶書

41

少年易老學難成一寸光陰
不可輕未覺池塘春草夢階前
梧桐已秋聲

朱熹詩
戊辰夏七月林慶

宋朱熹诗

幅式　行书条幅

尺寸　31cm×133cm

释文　少年易老学难成，一寸光阴不可轻。

未觉池塘春草梦，阶前梧桐已秋声。

朱熹诗，戊辰夏七月，林庆。

唐王维诗《相思》

幅式 篆书条幅

尺寸 34cm×140cm

释文 红豆生南国，春来发几枝。

劝君多采摘，此物最相思。

王维诗，丙寅仲春。

毛主席《送瘟神》诗

幅式　楷书条幅

尺寸　34cm×136cm

释文　春风杨柳万千条，六亿神州尽舜尧。

红雨随心翻作浪，青山着意化为桥。

天连五岭银锄落，地动三河铁臂摇。

借问瘟君欲何往，纸船明烛照天烧。

毛主席《送瘟神》诗一首，辛酉仲

夏，林庆书于西湖之滨。

春風楊柳萬千條六億神州盡舜堯紅雨隨心翻作
浪青山著意化為橋天連五嶺銀鉏落地動三河鐵
臂搖借問瘟君欲何往紙船明燭照天燒

毛主席送瘟神詩一首辛酉仲夏林慶書於西湖之濱

45

百寿图

幅式 篆书

尺寸 45cm×67cm

释文 （略）

百壽圖

集此地有崇山峻
觞曲水列坐其次
是日也天朗氣清
目騁懷足以視
懷抱悟言一室之
不同當其欣於所
既惓情隨事遷感
不以之興懷況脩
每攬昔人興感之
知一死生為虛誕

（局部）

王羲之《兰亭集序》

幅式　小楷条幅

尺寸　34cm×60cm

释文　（略）

永和九年歲在癸丑暮春之初會于會稽山陰之蘭亭脩稧事也羣賢畢至少長咸集此地有崇山峻嶺茂林脩竹又有清流激湍暎帶左右引以為流觴曲水列坐其次雖無絲竹管弦之盛一觴一詠亦足以暢敘幽情是日也天朗氣清惠風和暢仰觀宇宙之大俯察品類之盛所以遊目騁懷足以極視聽之娛信可樂也夫人之相與俯仰一世或取諸懷抱悟言一室之內或因寄所託放浪形骸之外雖趣舍萬殊靜躁不同當其欣於所遇蹔得於己快然自足不知老之將至及其所之既惓情隨事遷感慨係之矣向之所欣俛仰之間以為陳迹猶不能不以之興懷況脩短隨化終期於盡古人云死生亦大矣豈不痛哉每攬昔人興感之由若合一契未嘗不臨文嗟悼不能喻之於懷固知一死生為虛誕齊彭殤為妄作後之視今亦猶今之視昔悲夫故列敘時人錄其所述雖世殊事異所以興懷其致一也後之攬者亦將有感於斯文

右錄蘭亭叙歲次丙子年清和月於杭州莞林慶書

蛟泣孤舟之嫠婦

詩乎西望夏口東

東也舳艫千里旌

侶魚鰕而友麋鹿

之無窮挟飛仙以

如斯而未嘗往也

者而之觀之物與

江上之清風與山

而吾與子之望而

歲十月之望步自

（局部）

苏轼前、后《赤壁赋》

幅式 小楷条幅

尺寸 50cm×66cm

释文 （略）

壬戌之秋，七月既望，蘇子與客泛舟遊於赤壁之下。清風徐來，水波不興。舉酒屬客，誦明月之詩，歌窈窕之章。少焉，月出於東山之上，徘徊於斗牛之間。白露橫江，水光接天。縱一葦之所如，凌萬頃之茫然。浩浩乎如馮虛御風，而不知其所止；飄飄乎如遺世獨立，羽化而登仙。

於是飲酒樂甚，扣舷而歌之。歌曰：「桂棹兮蘭槳，擊空明兮泝流光。渺渺兮予懷，望美人兮天一方。」客有吹洞簫者，倚歌而和之，其聲嗚嗚然，如怨如慕，如泣如訴；餘音裊裊，不絕如縷。舞幽壑之潛蛟，泣孤舟之嫠婦。

蘇子愀然，正襟危坐而問客曰：「何為其然也？」客曰：「『月明星稀，烏鵲南飛』，此非曹孟德之詩乎？西望夏口，東望武昌，山川相繆，鬱乎蒼蒼，此非孟德之困於周郎者乎？方其破荊州，下江陵，順流而東也，舳艫千里，旌旗蔽空，釃酒臨江，橫槊賦詩，固一世之雄也，而今安在哉？況吾與子漁樵於江渚之上，侶魚蝦而友麋鹿，駕一葉之扁舟，舉匏樽以相屬。寄蜉蝣於天地，渺滄海之一粟。哀吾生之須臾，羨長江之無窮。挾飛仙以遨遊，抱明月而長終。知不可乎驟得，託遺響於悲風。」

蘇子曰：「客亦知夫水與月乎？逝者如斯，而未嘗往也；盈虛者如彼，而卒莫消長也。蓋將自其變者而觀之，則天地曾不能以一瞬；自其不變者而觀之，則物與我皆無盡也，而又何羨乎！且夫天地之間，物各有主，苟非吾之所有，雖一毫而莫取。惟江上之清風，與山間之明月，耳得之而為聲，目遇之而成色，取之無禁，用之不竭，是造物者之無盡藏也，而吾與子之所共適。」

客喜而笑，洗盞更酌。肴核既盡，杯盤狼藉。相與枕藉乎舟中，不知東方之既白。

是歲十月之望，步自雪堂，將歸於臨皋。二客從予過黃泥之坂。霜露既降，木葉盡脫，人影在地，仰見明月，顧而樂之，行歌相答。已而歎曰：「有客無酒，有酒無肴，月白風清，如此良夜何！」客曰：「今者薄暮，舉網得魚，巨口細鱗，狀如松江之鱸。顧安所得酒乎？」歸而謀諸婦。婦曰：「我有斗酒，藏之久矣，以待子不時之需。」

於是攜酒與魚，復遊於赤壁之下。江流有聲，斷岸千尺；山高月小，水落石出。曾日月之幾何，而江山不可復識矣。予乃攝衣而上，履巉巖，披蒙茸，踞虎豹，登虯龍，攀棲鶻之危巢，俯馮夷之幽宮。蓋二客不能從焉。劃然長嘯，草木震動，山鳴谷應，風起水湧。予亦悄然而悲，肅然而恐，凜乎其不可留也。反而登舟，放乎中流，聽其所止而休焉。

時夜將半，四顧寂寥。適有孤鶴，橫江東來。翅如車輪，玄裳縞衣，戛然長鳴，掠予舟而西也。須臾客去，予亦就睡。夢一道士，羽衣蹁躚，過臨皋之下，揖予而言曰：「赤壁之遊樂乎？」問其姓名，俯而不答。「嗚呼噫嘻！我知之矣。疇昔之夜，飛鳴而過我者，非子也耶？」道士顧笑，予亦驚寤。開戶視之，不見其處。

蘇軾前後赤壁賦 癸酉菊秋之望 范林慶書

51

澗風正一帆懸海
虔禪房花木深山
冕白首卧松雲醉
盡江入大荒流月
別孤蓬萬里征浮
手如聽萬籟松客
月空憶謝將軍余
女未解憶長安香
淚恨別鳥驚心烽
白月是故鄉明有

（局部）

唐诗十八首

幅式　小楷条幅

尺寸　34cm×70cm

释文　（略）

海上生明月，天涯共此時。情人怨遙夜，竟夕起相思。滅燭憐光滿，披衣覺露滋。不堪盈手贈，還寢夢佳期。

城闕輔三秦，風煙望五津。與君離別意，同是宦遊人。海內存知己，天涯若比鄰。無為在岐路，兒女共沾襟。

獨有宦遊人，偏驚物候新。雲霞出海曙，梅柳渡江春。淑氣催黃鳥，晴光轉綠蘋。忽聞歌古調，歸思欲沾巾。

開道黃龍戍，頻年不解兵。可憐閨裏月，長在漢家營。少婦今春意，良人昨夜情。誰能將旗鼓，一為取龍城。

陽月南飛鴈，傳聞至此迴。我行殊未已，何日復歸來。江靜潮初落，林昏瘴不開。明朝望鄉處，應見隴頭梅。

客路青山下，行舟綠水前。潮平兩岸闊，風正一帆懸。海日生殘夜，江春入舊年。鄉書何處達，歸鴈洛陽邊。

清晨入古寺，初日照高林。曲徑通幽處，禪房花木深。山光悅鳥性，潭影空人心。萬籟此俱寂，惟聞鐘磬音。

吾愛孟夫子，風流天下聞。紅顏棄軒冕，白首臥松雲。醉月頻中聖，迷花不事君。高山安可仰，徒此揖清芬。

青山橫北郭，白水遶東城。此地一為別，孤蓬萬里征。浮雲遊子意，落日故人情。揮手自茲去，蕭蕭班馬鳴。

渡遠荊門外，來從楚國遊。山隨平野盡，江入大荒流。月下飛天鏡，雲生結海樓。仍憐故鄉水，萬里送行舟。

蜀僧抱綠綺，西下峨眉峰。為我一揮手，如聽萬壑松。客心洗流水，餘響入霜鐘。不覺碧山暮，秋雲暗幾重。

牛渚西江夜，青天無片雲。登舟望秋月，空憶謝將軍。余亦能高詠，斯人不可聞。明朝挂帆去，楓葉落紛紛。

今夜鄜州月，閨中只獨看。遙憐小兒女，未解憶長安。香霧雲鬟濕，清輝玉臂寒。何時倚虛幌，雙照淚痕乾。

國破山河在，城春草木深。感時花濺淚，恨別鳥驚心。烽火連三月，家書抵萬金。白頭搔更短，渾欲不勝簪。

戍鼓斷人行，邊秋一鴈聲。露從今夜白，月是故鄉明。有弟皆分散，無家問死生。寄書長不達，況乃未休兵。

細草微風岸，危檣獨夜舟。星垂平野闊，月湧大江流。名豈文章著，官應老病休。飄飄何所似，天地一沙鷗。

寒山轉蒼翠，秋水日潺湲。倚杖柴門外，臨風聽暮蟬。渡頭餘落日，墟里上孤煙。復值接輿醉，狂歌五柳前。

空山新雨後，天氣晚來秋。明月松間照，清泉石上流。竹喧歸浣女，蓮動下漁舟。隨意春芳歇，王孫自可留。

唐詩十又八首壬申季七月既望於杭州西子湖濱縉雲舒溪子石書之

53

则 夫 答 泳 极 倾 夫 述 长 今
忧 予 此 岸 而 檻 霪 偹 江 人
其 嘗 樂 芷 悲 摧 雨 矣 浩 詩
民 求 何 汀 者 薄 霏 然 二 賦
憂 古 極 蘭 矣 暮 二 則 湯 於
江 仁 登 郁 至 冥 連 北 二 其
湖 人 斯 二 若 二 月 通 横 上

（局部）

范仲淹《岳阳楼记》（三）

幅式 小楷

尺寸 31cm×65cm

释文 （略）

54

慶歷四年春滕子京謫守巴陵郡越明年政通人和百廢具興乃重修岳陽樓

增其舊制刻唐賢今人詩賦於其上屬予作文以記之予觀夫巴陵勝狀在洞

庭一湖銜遠山吞長江浩：湯：橫無際涯朝暉夕陰氣象萬千此則岳陽樓

之大觀也前人之述備矣然則北通巫峽南極瀟湘遷客騷人多會於此覽物

之情得無異乎若夫霪雨霏：連月不開陰風怒號濁浪排空日星隱曜山岳

潛形商旅不行檣傾楫摧薄暮冥：虎嘯猿啼登斯樓也則有去國懷鄉憂讒

畏譏滿目蕭然感極而悲者矣至若春和景明波瀾不驚上下天光一碧萬頃

沙鷗翔集錦鱗游泳岸芷汀蘭郁：青：而或長煙一空皓月千里浮光耀金

靜影沉璧漁歌互答此樂何極登斯樓也則有心曠神怡寵辱皆忘把酒臨風

其喜洋：者矣嗟夫予嘗求古仁人之心或異二者之為何哉不以物喜不以

己悲居廟堂之高則憂其民處江湖之遠則憂其君是進亦憂退亦憂然則何

時而樂耶其必曰先天下之憂而憂後天下之樂而樂歟噫微斯人吾誰與歸

右錄宋范仲淹岳陽樓記

歲次戊寅年正月燈節後二日書時年六十又九范林慶

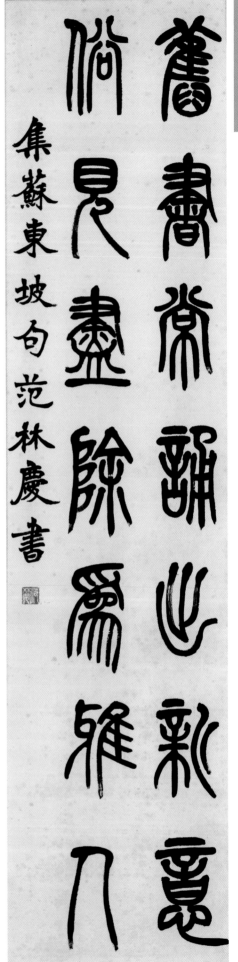

苏东坡句

幅式　篆书条幅

尺寸　32cm×135cm

释文　旧书常诵出新意，俗见尽除为雅人。

　　　　集苏东坡句，范林庆书。

超山观梅

幅式　行书条幅

尺寸　33cm×135cm

释文　春风送暖露丝微，万薮梅花引蝶嬉。

纵使有情观不足，浮香疏影亦沾衣。

辛酉二月，超山观梅有感，林庆。

寒潭清煙光凝而
地鶴汀凫渚窮島
舸艦迷津青雀黃
陽之浦遙襟甫暢
難並窮睇眄於中
而南溟深天柱高
命途多舛馮唐易
首之心窮且益堅
之情阮籍猖狂豈
昏於萬里非謝家

（局部）

王勃《滕王阁序》

幅式 小楷条幅

尺寸 33cm×96cm

释文 （略）

南昌故郡，洪都新府。星分翼軫，地接衡廬。襟三江而帶五湖，控蠻荊而引甌越。物華天寶，龍光射牛斗之墟；人傑地靈，徐孺下陳蕃之榻。雄州霧列，俊彩星馳。臺隍枕夷夏之交，賓主盡東南之美。都督閻公之雅望，棨戟遙臨；宇文新州之懿範，襜帷暫駐。十旬休暇，勝友如雲；千里逢迎，高朋滿座。騰蛟起鳳，孟學士之詞宗；紫電青霜，王將軍之武庫。家君作宰，路出名區；童子何知，躬逢勝餞。

時維九月，序屬三秋。潦水盡而寒潭清，煙光凝而暮山紫。儼驂騑於上路，訪風景於崇阿；臨帝子之長洲，得仙人之舊館。層巒聳翠，上出重霄；飛閣流丹，下臨無地。鶴汀鳧渚，窮島嶼之縈迴；桂殿蘭宮，即岡巒之體勢。披繡闥，俯雕甍，山原曠其盈視，川澤紆其駭矚。閭閻撲地，鐘鳴鼎食之家；舸艦迷津，青雀黃龍之舳。雲銷雨霽，彩徹區明。落霞與孤鶩齊飛，秋水共長天一色。漁舟唱晚，響窮彭蠡之濱；雁陣驚寒，聲斷衡陽之浦。

遙襟甫暢，逸興遄飛。爽籟發而清風生，纖歌凝而白雲遏。睢園綠竹，氣凌彭澤之樽；鄴水朱華，光照臨川之筆。四美具，二難并。窮睇眄於中天，極娛遊於暇日。天高地迥，覺宇宙之無窮；興盡悲來，識盈虛之有數。望長安於日下，目吳會於雲間。地勢極而南溟深，天柱高而北辰遠。關山難越，誰悲失路之人；萍水相逢，盡是他鄉之客。懷帝閽而不見，奉宣室以何年。

嗟乎！時運不齊，命途多舛。馮唐易老，李廣難封。屈賈誼於長沙，非無聖主；竄梁鴻於海曲，豈乏明時。所賴君子見機，達人知命。老當益壯，寧移白首之心；窮且益堅，不墜青雲之志。酌貪泉而覺爽，處涸轍以猶歡。北海雖賒，扶搖可接；東隅已逝，桑榆非晚。孟嘗高潔，空懷報國之心；阮籍猖狂，豈效窮途之哭。

勃，三尺微命，一介書生。無路請纓，等終軍之弱冠；有懷投筆，慕宗愨之長風。舍簪笏於百齡，奉晨昏於萬里。非謝家之寶樹，接孟氏之芳鄰。他日趨庭，叨陪鯉對；今茲捧袂，喜托龍門。楊意不逢，撫凌雲而自惜；鍾期既遇，奏流水以何慚。

嗚呼！勝地不常，盛筵難再；蘭亭已矣，梓澤丘墟。臨別贈言，幸承恩於偉餞；登高作賦，是所望於群公。敢竭鄙誠，恭疏短引；一言均賦，四韻俱成。請灑潘江，各傾陸海云爾：

滕王高閣臨江渚，佩玉鳴鸞罷歌舞。
畫棟朝飛南浦雲，珠簾暮捲西山雨。
閒雲潭影日悠悠，物換星移幾度秋。
閣中帝子今何在？檻外長江空自流。

唐王勃《滕王閣序》 詞采華美，對仗工整，風格清新，氣勢雄放，意境淡遠，令人百讀不厭。范林慶書 [印]

59

庆祝香港回归

幅式 小篆对联

尺寸 32cm×131cm×2

释文 香港回归九天同庆，喜看明珠增异彩；

金瓯完固四海同歌，欢呼华夏绘新图。

欢庆九七香港回归，丁丑丽月，范林庆

联并书。

香港巴歸大不荊慶喜
歡慶九七　香港回歸

朝明珠增異彩

昑學變繪新畫
范林慶耶葉書
丁丑暮春月

金顯宅田叫港同歌歡

集《麓山寺碑》

幅式 行楷对联

尺寸 35cm×131cm×2

释文 江水有声情自远，云山无语意皆真。

集《麓山寺碑》字联，舒溪子石撰并书。

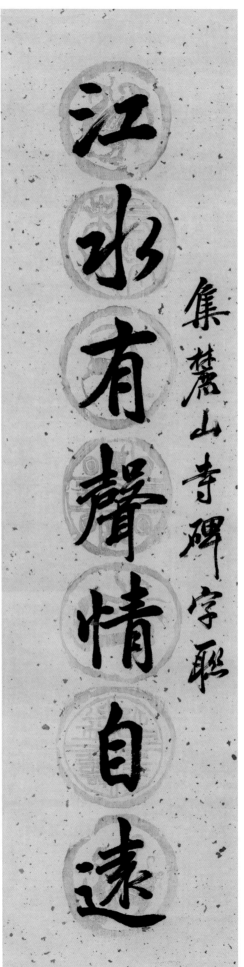

江水有聲情自遠

集麓山寺碑字聯

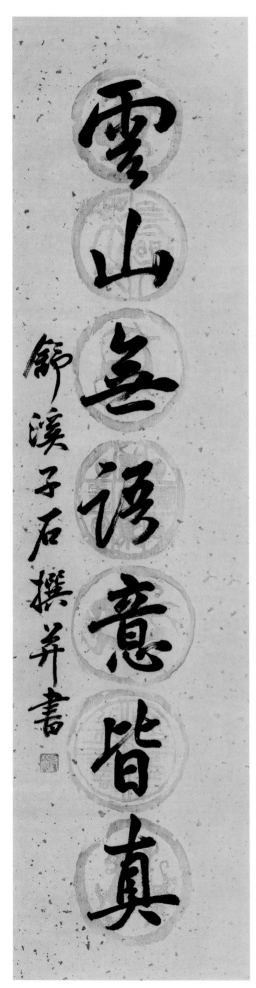

雲山無語意皆真

節溪子石撰并書

苏轼《前赤壁赋》（一）

幅式 草书四条屏

尺寸 31cm×131cm×4

释文 （略）

「月明星稀，烏鵲南飛」，此非曹孟德之詩乎？西望夏口，東望武昌，山川相繆，鬱乎蒼蒼，此非孟德之困於周郎者乎？方其破荊州，下江陵，順流而東也，舳艫千里，旌旗蔽空，釃酒臨江，橫槊賦詩，固一世之雄也，而今安在哉？

況吾與子漁樵於江渚之上，侶魚蝦而友麋鹿，駕一葉之扁舟，舉匏樽以相屬。寄蜉蝣於天地，渺滄海之一粟。哀吾生之須臾，羨長江之無窮。挾飛仙以遨遊，抱明月而長終。知不可乎驟得，託遺響於悲風。

蘇子曰：「客亦知夫水與月乎？逝者如斯，而未嘗往也；盈虛者如彼，而卒莫消長也。蓋將自其變者而觀之，則天地曾不能以一瞬；自其不變者而觀之，則物與我皆無盡也，而又何羨乎！且夫天地之間，物各有主，苟非吾之所有，雖一毫而莫取。惟江上之清風，與山間之明月，耳得之而為聲，目遇之而成色，取之無禁，用之不竭，是造物者之無盡藏也，而吾與子之所共適。」

客喜而笑，洗盞更酌。肴核既盡，杯盤狼藉。相與枕藉乎舟中，不知東方之既白。

錄蘇軾前赤壁賦　丁丑年歲暮林□□書

江山华夏联

幅式　隶书对联

尺寸　32cm×132cm×2

释文　江山随处皆胜景，华夏不时有新诗。

林庆。

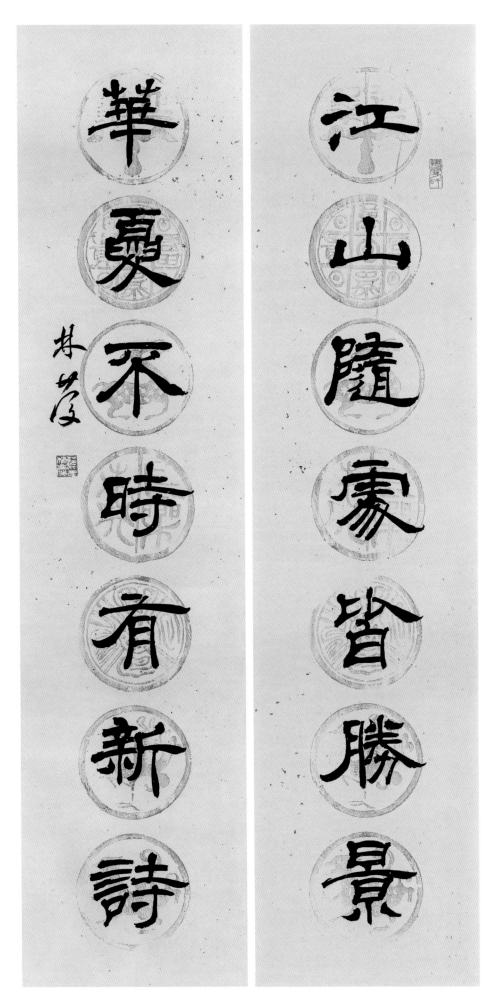

江山隨處皆勝景

華夏不時有新詩

林散

江水云山联

幅式　篆书对联

尺寸　32cm×132cm×2

释文　江水有声情自远，云山无语意皆真。

　　　　子石撰并书。

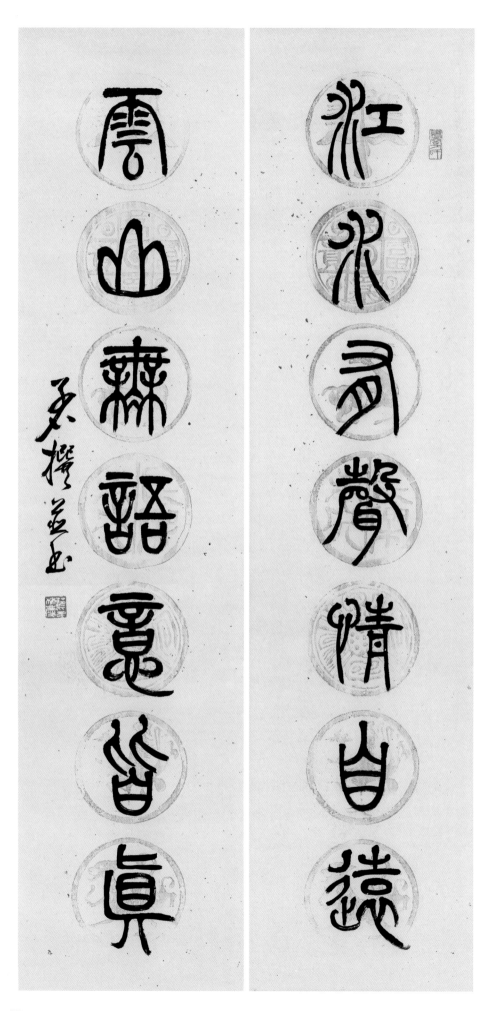

江水司声情山白远

云山林语竟皆真

英择盂画

庆祝建国五十周年

幅式　行书对联

尺寸　32cm×132cm×2

释文　创业史诗千秋颂，兴华宏著百代书。

庆祝建国五十周年，己卯年清和月，林庆。

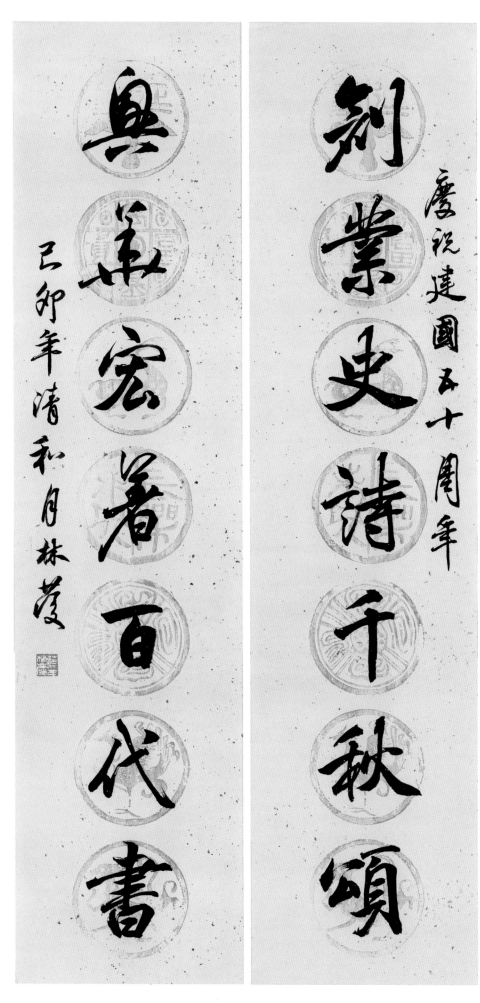

刻業史詩千秋頌

慶祝建國五十周年

奧第宏著百代書

己卯年清和月林凌

永和九年歲在癸丑暮春之初會
于會稽山陰之蘭亭脩稧事
也羣賢畢至少長咸集此地
有崇山峻領茂林脩竹又有清流激
湍暎帶左右引以為流觴曲水
列坐其次雖無絲竹管弦之
盛一觴一詠亦足以暢叙幽情
是日也天朗氣清惠風和暢仰
觀宇宙之大俯察品類之盛
所以遊目騁懷足以極視聽之
娛信可樂也夫人之相與俯仰
一世或取諸懷抱悟言一室之内
或因寄所託放浪形骸之外雖
趣舍萬殊靜躁不同當其欣

临《兰亭序》

幅式　横披

尺寸　35cm×110cm

释文　（略）

知老之將至及其所之既惓情
隨事遷感慨係之矣向之所
欣俛仰之間以為陳迹猶不
能不以之興懷況脩短隨化終
期於盡古人云死生亦大矣豈
不痛哉每攬昔人興感之由
若合一契未嘗不臨文嗟悼不
能喻之於懷固知一死生為虛
誕齊彭殤為妄作後之視今
亦由今之視昔　悲夫故列
敘時人錄其所述雖世殊事
異所以興懷其致一也後之攬
者亦將有感於斯文
臨蘭亭叙范林慶

千字文

小草《千字文》

幅式 草书横幅

尺寸 32cm×118cm

释文 （略）

（局部）

唐诗二首

幅式 草书条幅

尺寸 35cm×135cm×2

释文 远上寒山石径斜，白云生处有人家。停车坐爱枫林晚，霜叶红于二月花。（唐杜牧诗《山行》，甲子季秋。）

兰陵美酒郁金香，玉碗盛来琥珀光。但使主人能醉客，不知何处是他乡。（唐李白诗《客中作》。）

远上寒山石径斜 白云生处有人家 停车坐爱枫林晚 霜叶红于二月花

唐杜牧诗 山行 甲子季秋

兰陵美酒郁金香 玉碗盛来琥珀光 但使主人能醉客 不知何处是他乡

唐李白诗 客中作

舟遊於赤壁之下

白露橫江水光接

於是飲酒樂甚扣

和之其聲嗚嗚然如

何為其然也客曰

周郎者乎方其破

吾與子漁樵於江

須臾美長江之無

如斯而未嘗注也

物與我皆無盡也

（局部）

苏轼《前赤壁赋》（二）

幅式　中楷条幅

尺寸　40cm×132cm

释文　（略）

壬戌之秋七月既望蘇子與客泛舟遊於赤壁之下清風徐來水波不興舉酒屬客誦明月之詩歌窈窕之章少焉月出於東山之上徘徊於斗牛之間白露橫江水光接天縱一葦之所如凌萬頃之茫然浩浩乎如馮虛御風而不知其所止飄飄乎如遺世獨立羽化而登仙於是飲酒樂甚扣舷而歌之歌曰桂棹兮蘭槳擊空明兮泝流光渺渺兮予懷望美人兮天一方客有吹洞簫者倚歌而和之其聲嗚嗚然如怨如慕如泣如訴餘音嫋嫋不絕如縷舞幽壑之潛蛟泣孤舟之嫠婦蘇子愀然正襟危坐而問客曰何為其然也客曰月明星稀烏鵲南飛此非曹孟德之詩乎西望夏口東望武昌山川相繆鬱乎蒼蒼此非孟德之困於周郎者乎方其破荊州下江陵順流而東也舳艫千里旌旗蔽空釃酒臨江橫槊賦詩固一世之雄也而今安在哉況吾與子漁樵於江渚之上侶魚蝦而友麋鹿駕一葉之扁舟舉匏樽以相屬寄蜉蝣於天地渺滄海之一粟哀吾生之須臾羨長江之無窮挾飛仙以遨遊抱明月而長終知不可乎驟得託遺響於悲風蘇子曰客亦知夫水與月乎逝者如斯而未嘗往也盈虛者如彼而卒莫消長也蓋將自其變者而觀之則天地曾不能以一瞬自其不變者而觀之則物與我皆無盡也而又何羨乎且夫天地之間物各有主苟非吾之所有雖一毫而莫取惟江上之清風與山間之明月耳得之而為聲目遇之而成色取之無禁用之不竭是造物者之無盡藏也而吾與子之所共適客喜而笑洗盞更酌肴核既盡杯盤狼藉相與枕藉乎舟中不知東方之既白

蘇子瞻前赤壁賦

歲次己卯年清和月上瀚於杭州西子湖濱縉雲舒溪兒林慶書

沉辭怫悦若游魚銜鈎而出重
淵之深浮藻聯翩若翰鳥纓繳
而墜曾雲之峻

文賦句

丙子仲秋 林庆书

《文赋》句

幅式　隶书条幅

尺寸　42cm×152cm

释文　沉辞怫悦，若游鱼衔钩而出重渊之深；

　　　　浮藻联翩，若翰鸟缨缴而坠层云之峻。

　　　　《文赋》句，丙子仲秋，林庆书。

仰望天都胆却惊，如梯小道实难行。

成功岂在易中得，奇景常从险处生。

登黄山天都峰，甲子仲夏，范林庆。

登黄山天都峰

幅式 楷书条幅

尺寸 33cm × 137cm

释文 仰望天都胆却惊，如梯小道实难行。

成功岂在易中得，奇景常从险处生。

登黄山天都峰，甲子仲夏，范林庆。

故乡叙兴

幅式　草书条幅

尺寸　48cm×148cm

释文　八月山城叶正红，故人兴会意浓浓。

不知多少乡关梦，点点情思在墨中。

故乡叙兴，己巳年仲秋，范林庆。

八月山城燥正狂坡人真會意

濃云不起角巾斜夢飄然情

思在墨中

故鄉寂興

己巳年仲秋范林慶

為形役奚惆悵而

以輕颺風飄ˋ而

門三徑就荒松菊

容膝之易安園日

倦飛而知還景翳

宁焉求悅親戚之

既窈窕以尋壑亦

已矣乎寓形宇内

辰以猴注或植杖

陶淵明歸去来辭

（局部）

陶渊明《归去来兮辞》

幅式　中楷条幅

尺寸　32cm×105cm

释文　（略）

歸去來兮田園將蕪胡不歸既自以心為形役奚惆悵而獨悲悟已往之不諫知來者之可追
實迷途其未遠覺今是而昨非舟搖搖以輕颺風飄飄而吹衣問征夫以前路恨晨光之熹微
乃瞻衡宇載欣載奔僮僕歡迎稚子候門三逕就荒松菊猶存攜幼入室有酒盈樽引壺觴以
自酌眄庭柯以怡顏倚南窗以寄傲審容膝之易安園日涉以成趣門雖設而常關策扶老以
流憩時矯首而遐觀雲無心以出岫鳥倦飛而知還景翳翳以將入撫孤松而盤桓歸去來兮
請息交以絕遊世與我而相遺復駕言兮焉求悅親戚之情話樂琴書以消憂農人告余以春
及將有事於西疇或命巾車或棹孤舟既窈窕以尋壑亦崎嶇而經邱木欣欣以向榮泉涓涓
而始流羨萬物之得時感吾生之行休已矣乎寓形宇內復幾時曷不委心任去留胡為遑遑
欲何之富貴非吾願帝鄉不可期懷良辰以孤往或植杖而耘耔登東皋以舒嘯臨清流而賦
詩聊乘化以歸盡樂夫天命復奚疑　陶淵明歸去來辭歲次己卯暑夏范林慶書

山峻嶺茂林修竹
雖無絲竹管弦之
和暢仰觀宇宙之
可樂也夫人之相
放浪形骸之外雖
足不知老之將至
仰之間以為陳迹
生亦大矣豈不痛
能喻之於懷固知
晉悲夫故列叙時

（局部）

《兰亭序》（一）

幅式　小楷条幅

尺寸　34cm×68cm

释文　（略）

永和九年歲在癸丑暮春之初會于會稽山陰之蘭亭脩稧事也羣賢畢
至少長咸集此地有崇山峻嶺茂林脩竹又有清流激湍暎帶左右引以
為流觴曲水列坐其次雖無絲竹管弦之盛一觴一詠亦足以暢叙幽情
是日也天朗氣清惠風和暢仰觀宇宙之大俯察品類之盛所以遊目騁
懷足以極視聽之娛信可樂也夫人之相與俯仰一世或取諸懷抱悟言
一室之內或因寄所託放浪形骸之外雖趣舍萬殊靜躁不同當其欣於
所遇暫得於己快然自足不知老之將至及其所之既惓情隨事遷感慨
係之矣向之所欣俛仰之間以為陳迹猶不能不以之興懷況脩短隨
化終期於盡古人云死生亦大矣豈不痛哉每攬昔人興感之由若合一
契未嘗不臨文嗟悼不能喻之於懷固知一死生為虛誕齊彭殤為妄作
後之視今亦由今之視昔悲夫故列叙時人錄其所述雖世殊事異所以
興懷其致一也後之攬者亦將有感於斯文

歲次丙子年三月既望於杭州西子湖濱范林慶書

之迴雪遠而望之

無加鉛華弗御雲

像應備披羅衣之

要之嗟佳人之信

孤疑收和顏而靜

步蘅薄而流芳超

携漢濱之遊女難

危若安進止難期

清歌騰文魚以警

陽動朱唇以徐言

（局部）

《洛神赋》

幅式 小楷条幅

尺寸 38cm×100cm

释文 （略）

洛神赋 并序　曹植

黄初三年，余朝京师，还济洛川。古人有言，斯水之神，名曰宓妃。感宗玉对楚王神女之事，遂作斯赋。其词曰：

余从京域，言归东藩，背伊阙，越轘辕，经通谷，陵景山。日既西倾，车殆马烦。尔乃税驾乎蘅皋，秣驷乎芝田，容与乎杨林，流眄乎洛川。于是精移神骇，忽焉思散。俯则未察，仰以殊观。睹一丽人，于岩之畔。乃援御者而告之曰：尔有觌于彼者乎？彼何人斯，若此之艳也！御者对曰：臣闻河洛之神，名曰宓妃。然则君王所见，无乃是乎？其状若何？臣愿闻之。

余告之曰：其形也，翩若惊鸿，婉若游龙，荣曜秋菊，华茂春松。髣髴兮若轻云之蔽月，飘飖兮若流风之回雪。远而望之，皎若太阳升朝霞；迫而察之，灼若芙蕖出渌波。秾纤得衷，修短合度。肩若削成，腰如约素。延颈秀项，皓质呈露。芳泽无加，铅华弗御。云髻峨峨，修眉联娟。丹唇外朗，皓齿内鲜，明眸善睐，靥辅承权。瑰姿艳逸，仪静体闲。柔情绰态，媚于语言。奇服旷世，骨像应图。披罗衣之璀璨兮，珥瑶碧之华琚。戴金翠之首饰，缀明珠以耀躯。践远游之文履，曳雾绡之轻裾。微幽兰之芳蔼兮，步踟蹰于山隅。于是忽焉纵体，以遨以嬉。左倚采旄，右荫桂旗。攘皓腕于神浒兮，采湍濑之玄芝。

余情悦其淑美兮，心振荡而不怡。无良媒以接欢兮，托微波而通辞。愿诚素之先达兮，解玉佩以要之。嗟佳人之信修兮，羌习礼而明诗。抗琼珶以和予兮，指潜渊而为期。执眷眷之款实兮，惧斯灵之我欺。感交甫之弃言兮，怅犹豫而狐疑。收和颜而静志兮，申礼防以自持。

于是洛灵感焉，徙倚彷徨，神光离合，乍阴乍阳。竦轻躯以鹤立，若将飞而未翔。践椒涂之郁烈，步蘅薄而流芳。超长吟以永慕兮，声哀厉而弥长。尔乃众灵杂沓，命俦啸侣。或戏清流，或翔神渚，或采明珠，或拾翠羽。从南湘之二妃，携汉滨之游女。叹匏瓜之无匹兮，咏牵牛之独处。扬轻袿之猗靡兮，翳修袖以延伫。体迅飞凫，飘忽若神。凌波微步，罗袜生尘。动无常则，若危若安。进止难期，若往若还。转眄流精，光润玉颜。含辞未吐，气若幽兰。华容婀娜，令我忘餐。

于是屏翳收风，川后静波。冯夷鸣鼓，女娲清歌。腾文鱼以警乘，鸣玉鸾以偕逝。六龙俨其齐首，载云车之容裔。鲸鲵踊而夹毂，水禽翔而为卫。于是越北沚，过南冈，纡素领，回清阳。动朱唇以徐言，陈交接之大纲。恨人神之道殊兮，怨盛年之莫当。抗罗袂以掩涕兮，泪流襟之浪浪。悼良会之永绝兮，哀一逝而异乡。无微情以效爱兮，献江南之明珰。虽潜处于太阴，长寄心于君王。忽不悟其所舍，怅神宵而蔽光。

于是背下陵高，足往神留。遗情想像，顾望怀愁。冀灵体之复形，御轻舟而上溯。浮长川而忘返，思绵绵而增慕。夜耿耿而不寐，沾繁霜而至曙。命仆夫而就驾，吾将归乎东路。揽騑辔以抗策，怅盘桓而不能去。

癸酉之秋于杭州范林庆

左右顧而樂之於
周師破李景兵十
以望清流之關欲
為敵國者何可勝
其事而遺老盡矣
執知上之功德休
乃日與滁人仰而
豐成而喜與予遊
與民共樂刺史之
記歲次己卯盛夏

（局部）

欧阳修《丰乐亭记》

幅式 小楷条幅

尺寸 36cm×133cm

释文 （略）

修既治滁之明年夏，始飲滁水而甘。問諸滁人，得於州南百步之近。其上則豐山聳然而特立，下則幽谷窈然而深藏，中有清泉滃然而仰出。俯仰左右，顧而樂之。於是疏泉鑿石，闢地以為亭，而與滁人往遊其間。

滁於五代干戈之際，用武之地也。昔太祖皇帝嘗以周師破李景兵十五萬於清流山下，生擒其將皇甫暉、姚鳳於滁東門之外，遂以平滁。修嘗考其山川，按其圖記，升高以望清流之關，欲求暉、鳳就擒之所，而故老皆無在者，蓋天下之平久矣。

自唐失其政，海內分裂，豪傑並起而爭，所在為敵國者，何可勝數。及宋受天命，聖人出而四海一，嚮之憑恃險阻，剗削消磨，百年之間，漠然徒見山高而水清。欲問其事，而遺老盡矣。

今滁介江淮之間，舟車商賈、四方賓客之所不至，民生不見外事，而安於畎畝衣食，以樂生送死。而孰知上之功德，休養生息，涵煦於百年之深也。

修之來此，樂其地僻而事簡，又愛其俗之安閒。既得斯泉於山谷之間，乃日與滁人仰而望山，俯而聽泉。掇幽芳而蔭喬木，風霜冰雪，刻露清秀，四時之景，無不可愛。又幸其民樂其歲物之豐成，而喜與予遊也。因為本其山川，道其風俗之美，使民知所以安此豐年之樂者，幸生無事之時也。

夫宣上恩德，以與民共樂，刺史之事也。遂書以名其亭焉。

宋歐陽修豐樂亭記

歲次己卯孟夏七月既望於杭州西子湖濱古稀之年范林慶書

茶蓬翠接天幾處　曲迳通幽處一路　神縈思水源龍井　名山得道僧地靈　不與四時同接天　老龍鱗甲冷冰壺　侵晨一噴香萬頃　山下流花港林花著　摇空舞袖軽林外　遮得青蒼面玉塔

（局部）

小楷《西湖十景》二十七首

幅式　小楷

尺寸　33cm×96cm

释文　（略）

孤山落月趁疏鐘　畫舫參差柳听風　鶯夢初醒人未起　金鴉飛上五雲東　翰苑仙人去不還　長留遺迹重湖山　一鈎殘月鶯呼夢

詩在煙兖柳色閒　南北高峰巧避人　旋生雲霧牟霽橫　縱黙遮得青蒼面　玉塔雙尖分外明　浮屠對立曉崔巍　積翠浮空霽露迷

試向鳳凰山上望　南天近北煙低柳　陰深霧玉壺清　碧浪搖空舞袖林　外鶯聲聽不盡畫　船何處又吹笙　革西子水上新紅漾碧虛南華

盧園景物盡邱墟　中祗覺將魚樂我　亦忘機樂似魚　花山下流花著魚　身喋花最是春兊　革西子底須秋水　悟南風冷

六月西湖錦繡鄉　千層翠蓋萬紅妝　都將月露清涵水　墨圖夜靜老龍鱗　甲冷冰壺深處浴　一夕鋪冰輪行處　革片雲無鶯峰遙度西風冷

桂子紛紛　黑玉壺坡仙立塔　檐平湖天影清涵　水墨圖中風靜不　與四時同得道　僧地靈人傑兩相　仍庠砲獅峰梅塢　綠常留是誰採擷千峰供吊憑

湖際畫船歸欲盡　孤峰猶帶夕陽紅　畢竟西湖六月中　風水名山得道　僧地靈人傑兩　碧石屋涼生小樓　紅到小溪邊立是　吳山頂上頭

梅際新花半已闌　獨有斷橋荒蘚路　尚餘殘雪釀春寒　勝水名山得神鮮　思水源龍井茶香　碧一甌獅峰梅塢　綠常滿瓏黃蟾宮仙子舞霓裳

採取冰泡虎頭深　塢煙雲厚意蓋中　傳他年回味知多　少夢繞神鮮思　通幽處一路青陰鳥　語涼小樓紅到小溪邊立是吳山頂上頭

先來送春光到紫　頭遊客歸來滿袖　香山藏村舍樹籠　煙十里白茶迷翠　接天癸慶農家新　宅院一塔風雲應古今正是彩霞飛落處

秋風拂雨晚來秋　錢塘潮湧聲如吼　萬聲生雷葉滿樓　片里白雲起海門　山霽影過暎朝暾　煙開眼底江湖小千里田園夾樹村

天風裊裊倩影来　佳白雲縹紗裏輕　明霞流動仙娥舞　何處飛飛来實石　花一亭攬勝翠微　岑一塔風雲應古今正是彩霞飛落處

一塔裊婷倩影滿　天金湖上新增又　一邨竹籠茅舍翠　圍門塵飛不到天　然秀別有風情更　可人竹屋疏籬雅淡妝平波十里繞新莊

晚山影裏滿天金　湖上新增又一邨　竹籠茅舍翠圍門　塵飛不到天然秀　別有風情更可人　竹屋疏籬雅淡妝　平波十里繞新莊

瀛洲方丈遂萊島　多少仙家住水鄉　亭榭廊園一窗泉　潭心日暖長蛟涎　存身蟄慶昂頭現　似有神龍臥洞天　萬斛翠涘龍嘴出

數泓碧水嬉爭流　樓霞嶺下神仙境　綠樹森森夏亦秋　新老西湖十景絕句廿又七首甲戌孟秋范林慶書

东晋陶渊明《饮酒》

幅式 草书条幅

尺寸 45cm×130cm

释文 结庐在人境，而无车马喧。问君何能尔？心远地自偏。采菊东篱下，悠然见南山。山气日夕佳，飞鸟相与还。此中有真意，欲辨亦忘言。陶渊明诗，乙卯金秋，林庆书。

结庐在人境，而无车马喧。问君何能尔，心远地自偏。采菊东篱下，悠然见南山。山气日夕佳，飞鸟相与还。此中有真意，欲辨已忘言。

陶渊明诗
己卯金秋林岫书

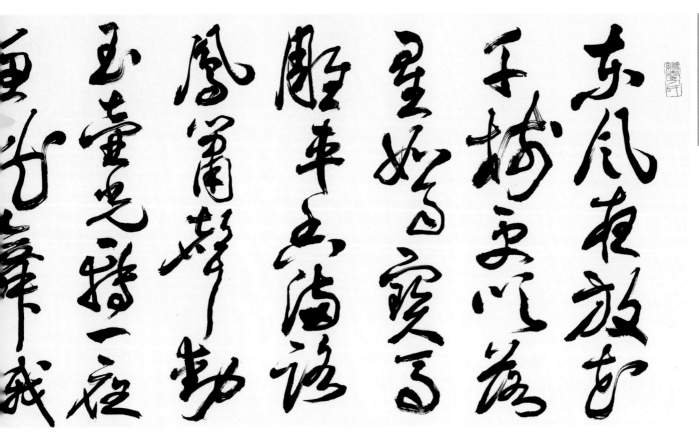

宋辛弃疾《元夕》

幅式　草书横批

尺寸　47cm×170cm

释文　东风夜放花千树，更吹落，星如雨。宝马雕车香满路。凤箫声动，玉
壶光转，一夜鱼龙舞。蛾儿雪柳黄金缕，笑语盈盈暗香去。众里寻他
千百度，蓦然回首，那人却在，灯火阑珊处。

宋辛弃疾《青玉案·元夕》，子石书。

蛾儿雪柳黄金缕，笑语盈盈暗香去。众里寻他千百度，蓦然回首，那人却在，灯火阑珊处。

青玉案·元夕　宋辛弃疾　庚寅元夕　孙晓云书

唐王维句

幅式　篆书对联

尺寸　31cm×125cm×2

释文　明月松间照，清泉石上流。

　　　　范林庆书。

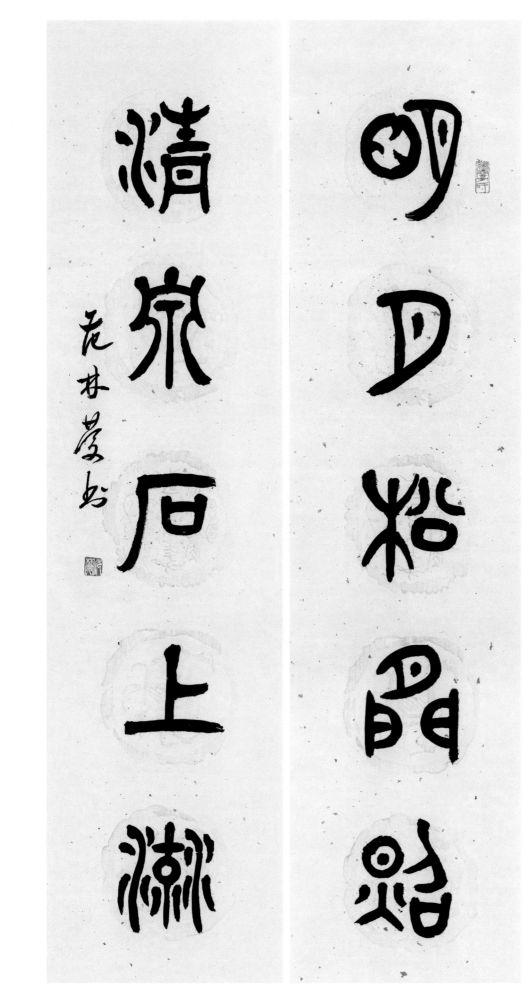

明月松間照

清泉石上流

元林蒙书

宝剑梅花联

幅式 篆书对联

尺寸 31cm×131cm×2

释文 宝剑锋从磨砺出，梅花香自苦寒来。

林庆书。

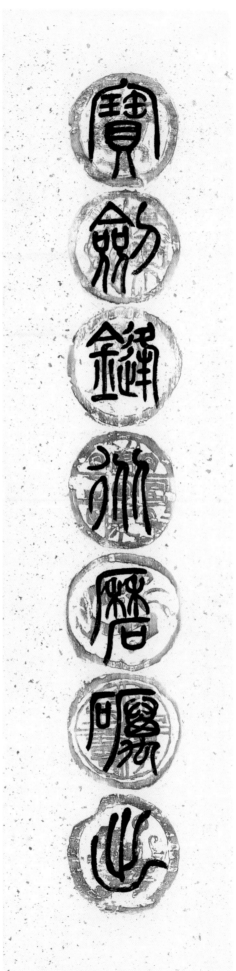

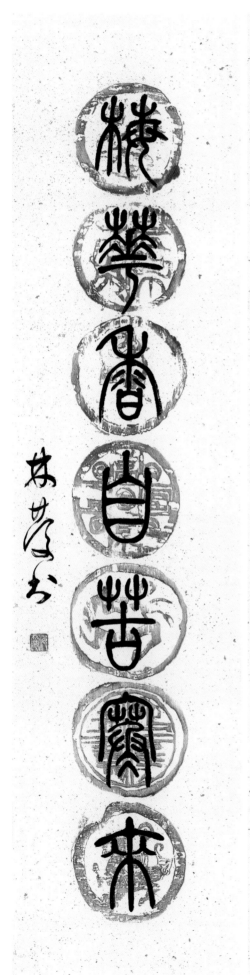

集《圣教序》联

幅式 行书对联

尺寸 31cm×131cm×2

释文 书凡疑处翻成悟，文到穷时自有神。

　　　　集《圣教序》字联，壬午初冬，林庆书。

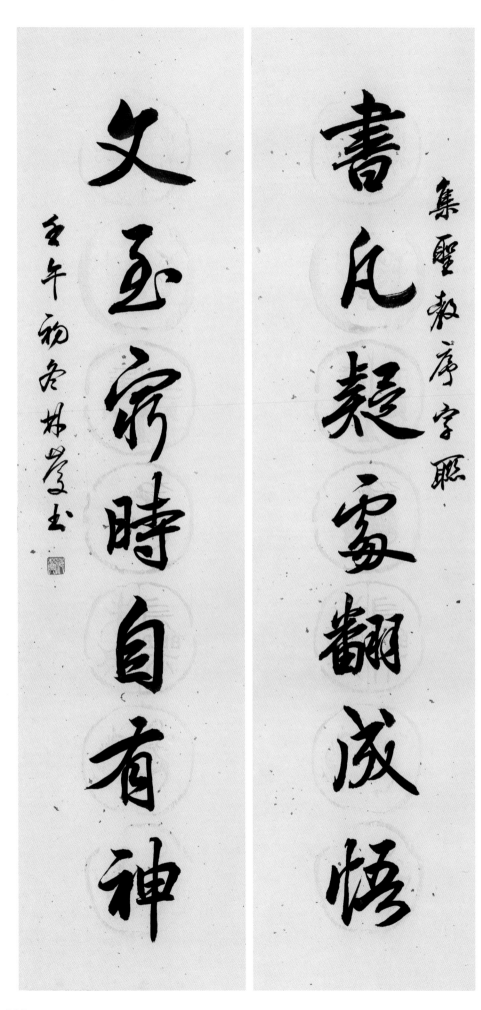

書凡起霧翻成悟

集聖教序字聯

文至窮時自有神

壬午初冬林岑書

103

夕照霞凝图

幅式 草书对联

尺寸 31cm×130cm×2

释文 夕照青山春烂漫，霞凝碧水日光华。

范林庆书。

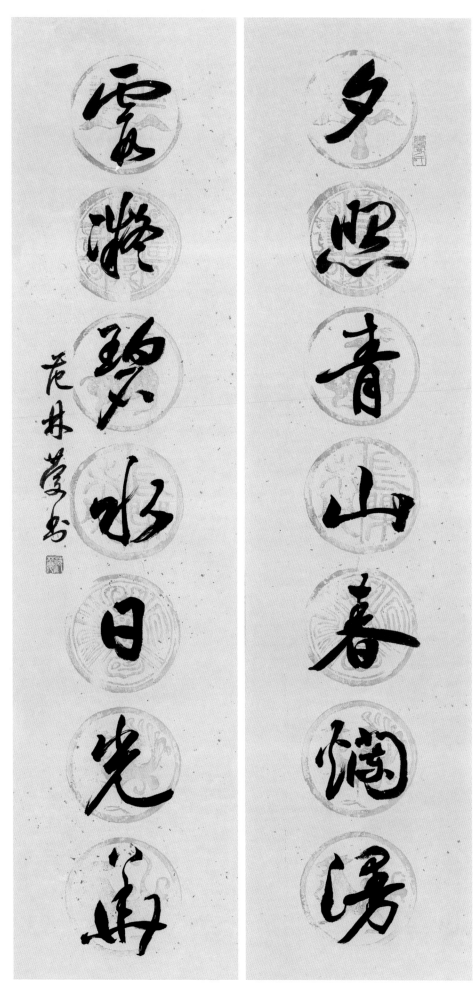

夕照青山春澜漾

云�碧水日光芒

茂林堇芳书

澄怀养气联

幅式 行书对联

尺寸 31cm×130cm×2

释文 澄怀清似水，养气静若山。

林庆书。

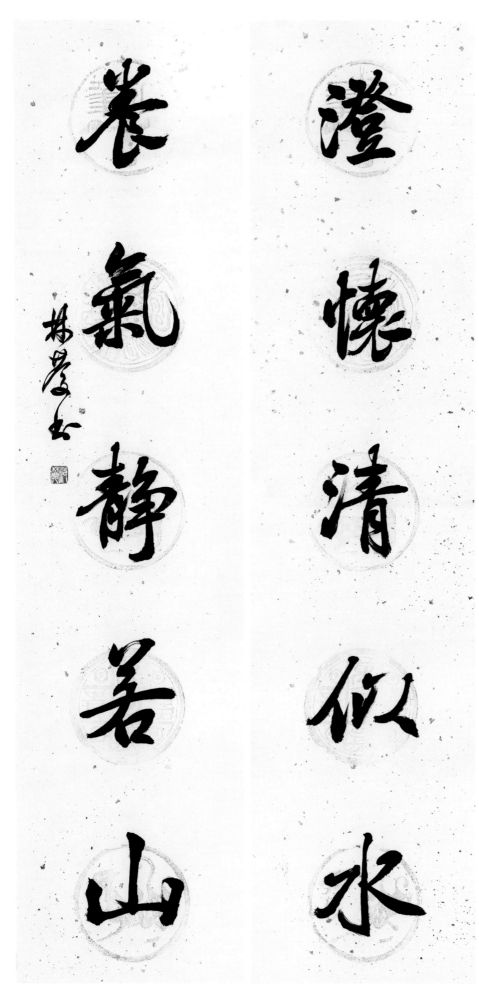

澄懷清似水

養氣靜若山

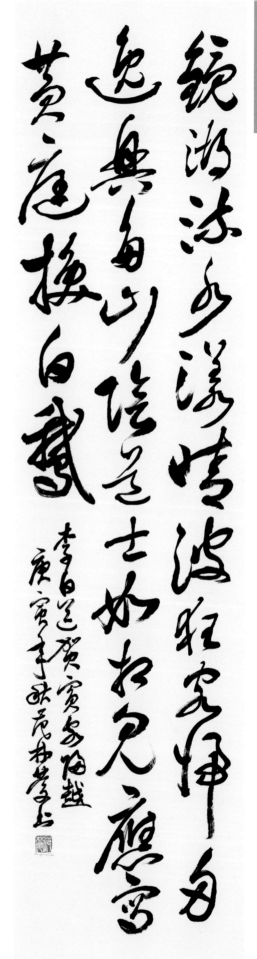

李白《送贺宾客》

幅式　草书条幅

尺寸　34cm×135cm

释文　镜湖流水漾晴波，狂客归舟逸兴多。

山阴道士如相见，应写黄庭换白鹅。

李白《送贺宾客归越》，庚寅年秋，范林庆书。

苏轼绝句

幅式 草书条幅

尺寸 34cm × 120cm

释文 春入西湖到处花，裙腰芳草抱山斜。

盈盈解佩临烟浦，脉脉当垆傍酒家。

苏轼诗，丙子年仲冬于杭州。

毛泽东《卜算子·咏梅》

幅式　草书条幅

尺寸　150cm×43cm

释文　风雨送春归，飞雪迎春到。已是悬崖百丈冰，

犹有花枝俏。俏也不争春，只把春来报。待到

山花烂漫时，她在丛中笑。

毛泽东词，林庆书。

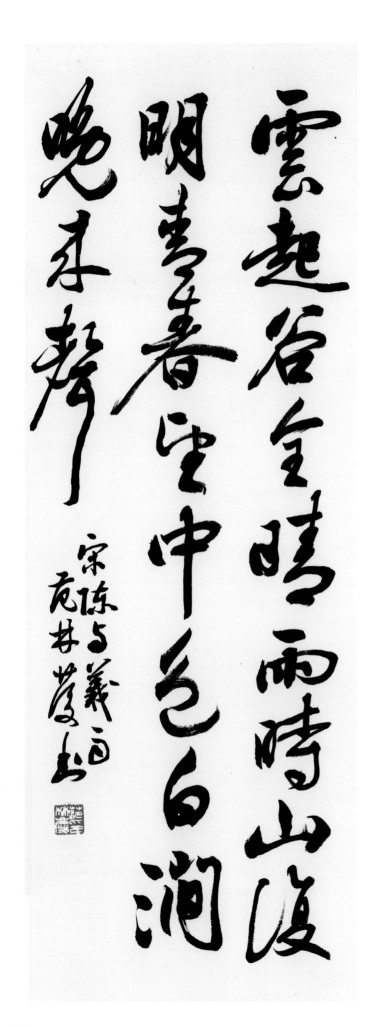

宋陈与义《雨》

幅式　草书条幅

尺寸　34cm × 96cm

释文　云起谷全晴，雨时山复明。

　　　　青春望中色，白涧晚来声。

　　　　宋陈与义《雨》，范林庆书。

宋周敦颐《爱莲说》

幅式 隶书中堂

尺寸 65cm×140cm

释文 水陆草木之花，可爱者甚蕃。晋陶渊明独爱菊。自李唐来，世人甚爱牡丹。予独爱莲之出淤泥而不染，濯清涟而不妖，中通外直，不蔓不枝，香远益清，亭亭净植，可远观而不可亵玩焉。予谓菊，花之隐逸者也；牡丹，花之富贵者也；莲，花之君子者也。噫！菊之爱，陶后鲜有闻。莲之爱，同予者何人？牡丹之爱，宜乎众矣！

宋周敦颐《爱莲说》，己卯夏，范林庆书。

水陸草木之華，可愛者甚蕃。晉陶淵明獨愛菊。自李唐來，世人甚愛牡丹。予獨愛蓮之出淤泥而不染，濯清漣而不妖，中通外直，不蔓不枝，香遠益清，亭亭淨植，可遠觀而不可褻翫焉。予謂菊，華之隱逸者也；牡丹，華之富貴者也；蓮，華之君子者也。噫！菊之愛，陶後鮮有聞。蓮之愛，同予者何人？牡丹之愛，宜乎眾矣。

宋周敦頤愛蓮說

己卯夏范林慶書

不 死 俛 然 所 娱 惠 其 有 丑
能 生 仰 自 託 信 風 次 崇 暮
喻 亦 之 足 放 可 和 雖 山 春
之 大 閒 不 浪 樂 暢 無 峻 之
於 矣 以 知 形 也 仰 絲 領 初
懷 豈 為 老 骸 夫 觀 竹 茂 會
固 不 陳 之 之 人 宇 管 林 于

(局部)

《兰亭序》（二）

幅式　楷书中堂

尺寸　65cm×130cm

释文　（略）

永和九年歲在癸丑暮春之初會于會稽山陰之蘭亭脩稧事也羣賢畢至少長咸集此地有崇山峻領茂林脩竹又有清流激湍暎帶左右引以為流觴曲水列坐其次雖無絲竹管弦之盛一觴一詠亦足以暢敘幽情是日也天朗氣清惠風和暢仰觀宇宙之大俯察品類之盛所以遊目騁懷足以極視聽之娛信可樂也夫人之相與俯仰一世或取諸懷抱悟言一室之內或因寄所託放浪形骸之外雖趣舍萬殊靜躁不同當其欣於所遇暫得於己快然自足不知老之將至及其所之既惓情隨事遷感慨係之矣向之所欣俛仰之間以為陳迹猶不能不以之興懷況脩短隨化終期於盡古人云死生亦大矣豈不痛哉每攬昔人興感之由若合一契未嘗不臨文嗟悼不能喻之於懷固知一死生為虛誕齊彭殤為妄作後之視今亦由今之視昔悲夫故列叙時人錄其所述雖世殊事異所以興懷其致一也後之攬者亦將有感於斯文

第十行末脱之字

蘭亭叙辭采清亮文思幽遠有一種自然瀟灑之韻致 子石書

和老年大学学员论书

幅式 行草中堂

尺寸 55cm×137cm

释文 艺海虽无际，心诚自可通。功夫沉笔底，灵气出胸中。

拟古难臻妙，创新尤未穷。但求书有味，其乐也融融。

和老年大学学员论书，岁次癸未十月，范林庆并书。

藝海難學除心誠自己有道功夫次筆

底靈氣出胸中 擷古難諸妙

知新尤未窮 但求去者味其

樂也聊之

和老年大學之員論書
歲次癸未十月花井嵩硯華書

唐张继《枫桥夜泊》

幅式 篆书中堂

尺寸 55cm×130cm

释文 月落乌啼霜满天，江枫渔火对愁眠。

姑苏城外寒山寺，夜半钟声到客船。

唐张继《枫桥夜泊》，辛巳四月，林庆书。

月落烏啼霜滿天
江楓漁火對愁眠
姑蘇城外寒山寺
夜半鐘聲到客船

唐張繼楓橋夜泊
辛巳四月林荄書

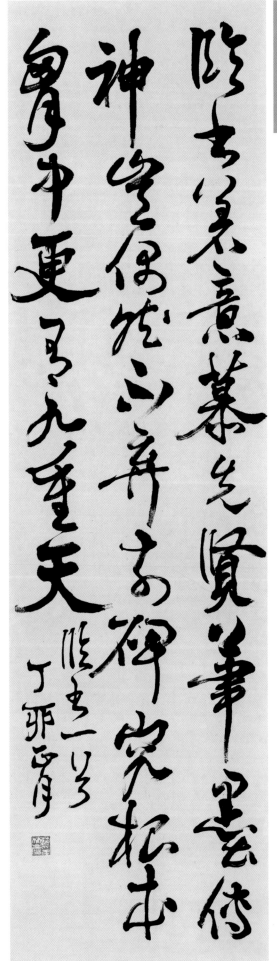

《临书》一首

幅式　草书条幅

尺寸　42cm×152cm

释文　临书着意慕先贤，笔墨传神岂偶然。

　　　　不弃前碑究根本，胸中更有九重天。

　　　　《临书》一首，丁卯正月。

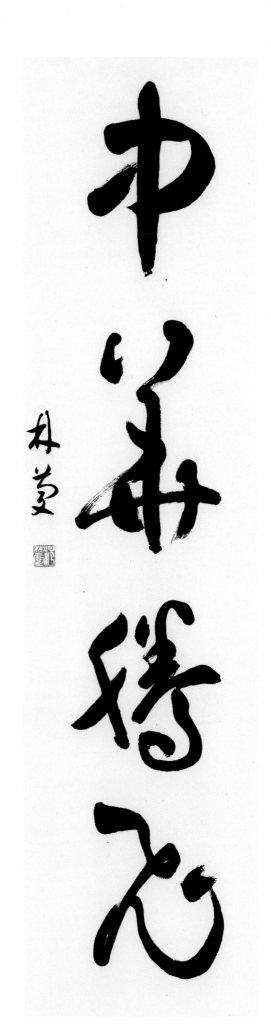

中华腾飞

幅式 草书条幅

尺寸 34cm × 133cm

释文 中华腾飞。林庆。

毛泽东《七律·答友人》

幅式 草书中堂

尺寸 76cm×146cm

释文 九嶷山上白云飞，帝子乘风下翠微。

斑竹一枝千滴泪，红霞万朵百重衣。

洞庭波涌连天雪，长岛人歌动地诗。

我欲因之梦寥廓，芙蓉国里尽朝晖。

毛泽东诗，子石书。

九嶷山上白云飞，帝子乘风下
翠微。斑竹一枝千滴泪，红霞万朵
百重衣。洞庭波涌连天雪，长岛
人歌动地诗。我欲因之梦寥廓，
芙蓉国里尽朝晖。

湘波東书

毛泽东《登庐山》

幅式 草书中堂

尺寸 76cm×146cm

释文 一山飞峙大江边，跃上葱茏四百旋。

冷眼向阳看世界，热风吹雨洒江天。

云横九派浮黄鹤，浪下三吴起白烟。

陶令不知何处去，桃花源里可耕田。

毛泽东《登庐山》，癸酉年四月，范林庆。

一山飞峙大江边，跃上葱茏四百旋。冷眼向洋看世界，热风吹雨洒江天。云横九派浮黄鹤，浪下三吴起白烟。陶令不知何处去，桃花源里可耕田。

毛泽东作登庐山诗 乙酉年四月日 荒林书

《菜根谭》语

幅式 草书中堂

尺寸 70cm×136cm

释文 持身如泰山九鼎凝然不动，则愆尤自少；

应事若流水落花悠然而逝，则趣味常多。

《菜根谭》语，范林庆书。

持身如泰山九鼎凝然不动，则愚者可使少过；应事若流水落花悠然而逝，则趣味常多。

菜根谭语

花甲老人书

古运河词《西山晚翠》

幅式　草书中堂

尺寸　70cm×140cm

释文　斜日照疏帘，雨歇青山暮。白鸟鸣边一半开，香霭和烟度。

楼上见平湖，影隔春林雾。吹断鸾箫天未阑，月照芙蓉露。

古运河词《西山晚翠》。

斜日照诗如庐日歌青山卷白云

唱遍一年军当窗和烟度楼

见千酒歌偏青月霜如动为断梦

箫飞来东月照世人品莹露沁

木里活洞
西山晚睡书

范林庆《和施子江寄远》

幅式 草书条幅

尺寸 42cm×152cm

释文 风物尤亲是故乡，有诗千卷不成行。

春山烂漫迷骚客，夏雨灌珠送夕阳。

秋露凝香仙境似，冬寒化暖上梁忙。

新开大路通天下，总把深情系八方。

和施子江寄远，乙亥年四月，林庆。

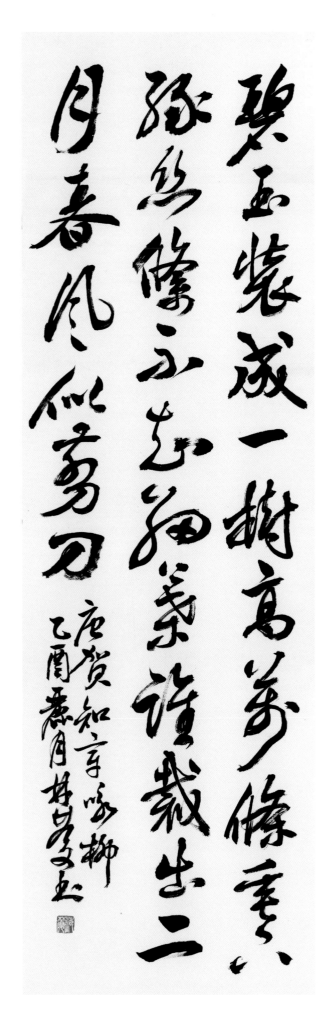

唐贺知章《咏柳》

幅式 草书条幅

尺寸 46cm×131cm

释文 碧玉装成一树高，万条垂下绿丝绦。

不知细叶谁裁出，二月春风似剪刀。

唐贺知章《咏柳》，乙酉丽月，林庆书。

宋柳永《望海潮》

幅式 篆书四条屏

尺寸 33cm×135cm×4

释文 东南形胜，江吴都会，钱塘自古繁华。烟柳画桥，风帘翠幕，参差十万人家。云树绕堤沙。怒涛卷霜雪，天堑无涯。市列珠玑，户盈罗绮，竞豪奢。重湖叠巘清嘉。有三秋桂子，十里荷花。羌管弄晴，菱歌泛夜，嬉嬉钓叟莲娃。千骑拥高牙。乘醉听箫鼓，吟赏烟霞。异日图将好景，归去凤池夸。

宋柳永《望海潮》，癸未之秋，林庆书。

东南形胜，三吴都会，钱塘自古繁华。烟柳画桥，风帘翠幕，参差十万人家。云树绕堤沙，怒涛卷霜雪，天堑无涯。市列珠玑，户盈罗绮，竞豪奢。

重湖叠巘清嘉。有三秋桂子，十里荷花。羌管弄晴，菱歌泛夜，嬉嬉钓叟莲娃。千骑拥高牙，乘醉听箫鼓，吟赏烟霞。异日图将好景，归去凤池夸。

宋柳永望海潮癸未之秋林庆书

133

蘭亭帖自定武石刻既亡在人間者有數有日憊無
日增故博古之士以為至寶然極難辨又有未損五
字者五字未損其本尤難得此蓋已損者獨孤長老
送余此行攜以自隨至南潯北出以見示曰従獨孤
乞得攜入都他日来歸與獨孤結一翰墨緣也至大
三年九月五日孟頫跋于舟中獨孤名淳朋天台人
蘭亭帖當宋未度南時士大夫人二有之石刻既亡
江左好事者往二家刻一石無慮數十百本而真贋
始難別矣王順伯尤延之諸公其精識之尤者於墨
色霜色肥瘦之間分毫不爽故朱晦翁跋蘭亭
謂不獨議禮如聚訟蓋也然傳刻既多實未
易定其真本無異石本中至寶也至大三
王子慶所藏趙子固本五字鑲損肥瘦得中與
年九月十六日舟次寶應重題蘭亭誠不可忽世間
墨本日已少而識真者益難其人既識而藏之可
不寶諸何以蓋日數十舒卷所得為不少矣
此卷時二展玩何以蓋日數十舒卷所得為不少矣
昔人得古刻數行專心而學之便可名世況蘭亭是
右軍得意書學之不已何患不過人耶頃聞吳中北

赵孟頫《兰亭跋》

幅式　楷书横幅

尺寸　67cm×35cm

释文　（略）

之與東屏賢不肖何如也廿三日將過呂梁泊舟題

學書在玩味古人法帖悉知其用筆之意乃為有益

右軍書蘭亭是已退筆曰其勢而用之無不如志兹

其所以神也咋晚宿沛縣廿六日早飯罷題書法以

用筆為上而結字亦須用工蓋結字曰時相傳用筆

千古不易右軍字勢古法一變其雄秀之氣出於天

然故古今以為師法齊梁間人結字非不古而乏俊

氣此又存乎其人然古法終不可失也廿八日濟州

南待闡題廿九日至濟州遇周景遠新除行臺監察

御史自都下來酌酒于驛亭人以呇素求書書于景遠

者甚眾而乞余書者坌集殊不可當急登舟解纜乃

得休是晚至濟州北三十里重展此卷曰題東坡詩

云天下幾人學杜甫誰得其皮與其骨學蘭亭者亦

然黃太史亦云世人但學蘭亭面欲換凡骨無金丹

此意非學書者不知也十月大凡石刻一石而墨本

輕不同蓋紙有厚薄麤細燥濕墨有濃淡用墨有輕

重而刻之肥瘦明暗隨之故蘭亭難辨然真知書法

者一見便當了然政不在肥瘦明暗之間也十月二

日過安北壽張書

錄趙孟頫蘭亭跋

135

海上生明月天涯共此時情人怨遙夜竟夕起想思

滅燭憐光滿披衣覺露滋不堪盈手贈還寢夢佳期

西陸蟬聲唱南冠客思深不堪玄鬢影來對白頭吟

露重飛難進風多響易沉無人信高潔誰為表予心

城闕輔三秦風煙望五津與君離別意同是宦遊人

海內存知己天涯若比鄰無為在歧路兒女共沾巾

獨有宦遊人偏驚物候新雲霞出海曙梅柳渡江春

淑氣催黃鳥晴光轉綠蘋忽聞歌古調歸思欲沾襟

聞道黃龍戍頻年不解兵可憐閨裏月長在漢家營

少婦今春意良人昨夜情誰能將旗鼓一為取龍城

陽月南飛雁傳聞至此迴我行殊未已何日復歸來

江靜潮初落林香瘴不開明朝望鄉處應見隴頭梅

容洛青山下行舟採水前朝平丙岸闊風正一帆懸

唐五言律诗十四首

幅式 楷书横幅

尺寸 66cm×45cm

释文 （略）

吾愛孟夫子風流天下聞紅顏棄軒冕白首臥松雲

醉月頻中聖迷花不事君高山安可仰徒此把清芬

渡遠荊門外來從楚國遊山隨平野盡江入大荒流

月下飛天鏡雲生結海樓仍憐故鄉水萬里送行舟

青山橫北郭白水遶東城此地一為別孤蓬萬里征

浮雲遊子意落日故人情揮手自茲去蕭蕭班馬鳴

牛渚西江夜青天無片雲登舟望秋月空憶謝將軍

余亦能高詠斯人不可聞明朝挂帆去楓葉落紛紛

國破山河在城春草木深感時花濺淚恨別鳥驚心

烽火連三月家書抵萬金白頭搔更短渾欲不勝簪

遠送從此別青山空復情幾時盃重把昨夜月同行

列郡謳歌惜三朝出入榮江村獨歸處寂寞養殘生

細草微風岸危檣獨夜舟星垂平野濶月湧大江流

名豈文章著官應老病休飄飄何所似天地一沙鷗

唐人五言律詩十四首

歲次辛未仲秋於杭州向陽新邨舒溪子石書

百福图

幅式 篆书中堂

尺寸 51cm×120cm

释文 （略）

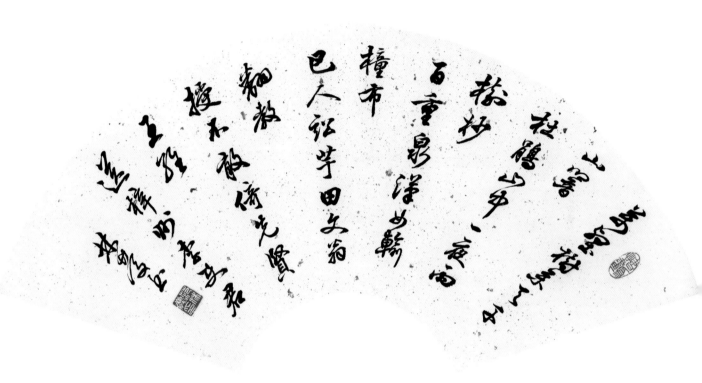

王维《送梓州李史君》

幅式　行草扇面

尺寸　60cm×28cm

释文　万壑树参天，千山响杜鹃。山中一夜雨，树杪百重泉。

汉女输橦布，巴人讼芋田。文翁翻教授，不敢依先贤。

王维《送梓州李史君》，林庆书。

唐诗六首

幅式　楷书扇面

尺寸　65cm×31cm

释文　海上生明月，天涯共此时。情人怨遥夜，竟夕起相思。

灭烛怜光满，披衣觉露滋。不堪盈手赠，还寝梦佳期。

城阙辅三秦，风烟望五津。与君离别意，同是宦游人。

海内存知己，天涯若比邻。无为在歧路，儿女共沾巾。

吾爱孟夫子，风流天下闻。红颜弃轩冕，白首卧松云。

醉月频中圣，迷花不事君。高山安可仰，徒此揖清芬。

远渡荆门外，来从楚客游。山随平野尽，江入大荒流。

月下飞天镜，云生结海楼。仍怜故乡水，万里送行舟。

青山横北郭，白水绕东城。此地一为别，孤蓬万里征。

浮云游子意，落日故人情。挥手自兹去，萧萧班马鸣。

细草微风岸，危樯独夜舟。星垂平野阔，月涌大江流。

名岂文章著，官应老病休。飘飘何所似，天地一沙鸥。

唐诗六首，戊寅年孟冬十月，范林庆书。

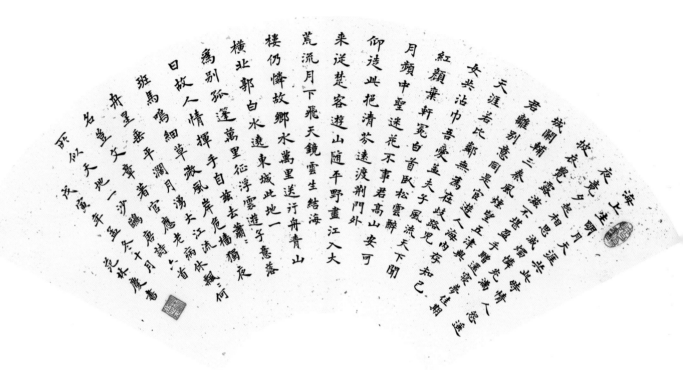

天涯若比鄰　無為在歧路
兒女共沾巾　吾愛孟夫子　風流天下聞
紅顏棄軒冕　白首臥松雲　醉
月頻中聖　迷花不事君　高山安可
仰　徒此挹清芬　遠渡荊門外
來從楚客遊　山隨平野盡　江入大
荒流　月下飛天鏡　雲生結海
樓　仍憐故鄉水　萬里送行舟　青山
橫北郭　白水遶東城　此地一為別
孤蓬萬里征　浮雲遊子意　落
日故人情　揮手自茲去　蕭蕭
班馬鳴　細草微風岸　危檣獨夜
舟　星垂平野闊　月湧大江流　名
豈文章著　官應老病休　飄飄何
所似　天地一沙鷗

漢平十月書　淡人林□

唐刘眘虚《阙题》

幅式　行草扇面

尺寸　51cm×20cm

释文　道由白云尽,春与青溪长。时有落花至,远随流水香。

闲门向山路,深柳读书堂。幽映每白日,清辉照衣裳。

唐刘眘虚诗,岁次辛巳年孟夏,林庆书。

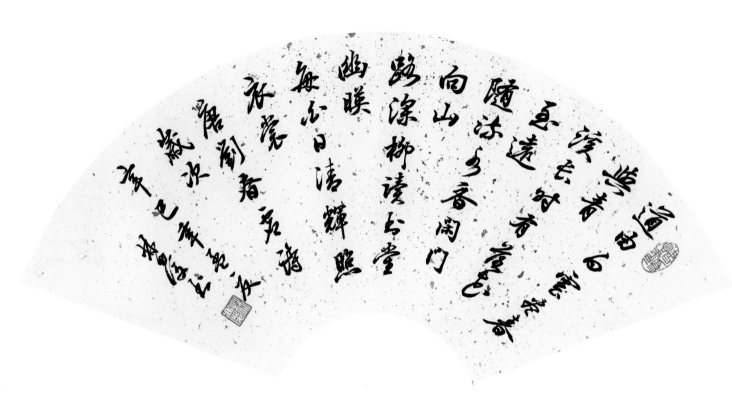

溪雨香氲白雲堆
遠村有塵埃
隨流多香閣門
向山
鬱嫩柳讀小堂
幽暎
每正日清輝照
承瑞君英諧游
孤闊
艱泉
庭已禾口山
林因吩山

143

四明风光

幅式　行楷中堂

尺寸　70cm×138cm

释文　四壁生辉映碧天，明山秀水紧相连。

风云自写春秋韵，光景常新万物妍。

题竺三《四明风光图》，范林庆。

四壁生輝映碧天明
山秀水縈相連風雲
句寫春秋韻光景常
新萬物妍

題竺三四昉
風光園花叢

苏东坡《西湖绝句》

幅式 草书中堂

尺寸 73cm×146cm

释文 春来濯濯江边柳，秋后离离湖上花。

不羡千金买歌舞，一篇珠玉是生涯。

宋苏轼《西湖绝句》，岁次庚寅年清

和月，子石书。

春水漾漾江邊柳絲渡
絲絲湖口不堪垂屋
圓影舞一簾珠玉墜
生涯

宋人詞西湖絕句
歲次庚寅年清和月英生

图书在版编目（ＣＩＰ）数据

范林庆书法作品 / 范林庆著. -- 杭州：西泠印社
出版社，2015.2
　ISBN 978-7-5508-1412-7

　Ⅰ．①范… Ⅱ．①范… Ⅲ．①汉字－法书－作品集－
中国－现代 Ⅳ．①J292.28

　中国版本图书馆CIP数据核字(2015)第033316号

范林庆书法作品　　范林庆 著

出 品 人	江　吟
责任编辑	洪华志 伍　佳
责任出版	李　兵
出版发行	西泠印社出版社
地　　址	杭州西湖文化广场32号
邮　　编	310014
电　　话	0571－87423079
经　　销	全国新华书店
设计制作	杭州典集文化艺术有限公司
印　　刷	浙江海虹彩色印务有限公司
开　　本	889×1194mm　　1/16
印　　张	10
印　　数	0 001－2 000
书　　号	ISBN　978-7-5508-1412-7
版　　次	2015年2月第1版　第1次印刷
定　　价	198.00元